激發孩子觀察力、
美感力、想像力！

孩子一學就會的
趣味畫畫
—— 大全集 ——

專業兒童美術教師設計！
6大人氣主題×146張可愛插圖

前　言

孩子在成長過程中，會開始將自己周圍的世界、

感興趣的人事物透過圖畫表達出來。

不過，還不太會畫畫的孩子，

經常會纏著媽媽或爸爸，拜託他們幫忙畫圖。

每當此時，沒有繪畫技巧的父母應該會感到不知所措吧！

這本書，就是為了有這類困擾的父母，

以及剛開始學習畫畫的孩子們量身訂作的。

小時候還不知道怎麼畫畫的我，

則是從金忠元老師的書中獲得啟蒙的。

當時我和父母一起看著書裡的圖片來學習畫畫，

不知不覺產生了對畫畫的信心，

自己也開始觀察周遭人事物、畫了各式各樣的內容。

希望透過這本書，各位讀者也能如同我所經歷的那般，

與全家人一起度過歡樂的畫畫時光，感受畫畫的樂趣和自信。

許珉榮

目　錄

Part 1 人物

Part 2 動物

Part 3 大自然．昆蟲　　Part 4 食物

Part 5 交通工具

Part 6 童話故事

 # 跟孩子一起畫畫前要知道的事

讓孩子從感興趣的東西開始畫

　　要先從孩子感興趣的東西開始畫起，孩子才會對畫畫產生興趣、想要親手畫畫。我身兼繪本插畫家、美術老師和一個六歲孩子的母親，我把孩子們最喜歡的各種素材都放進這本書裡，還融入了他們在幼兒園會學習到的內容。因此，各位家長可以放心對孩子說：「從裡面挑一個你想畫的吧！」每個孩子都能從這本書中找到畫畫的樂趣。

開始畫畫很簡單

　　如果孩子還不太會畫畫，建議從簡單的繪畫開始，讓孩子感受到樂趣和成就感。這本書主要以我對於4～7歲孩子的教學經驗為基準，特別設計了符合孩子需求的圖畫，即使是還不太能認字的孩子也可以跟著畫。例如看起來很難畫的恐龍，只要從簡單的圖形開始畫起——長方形的臉、半月形的身體、三角形的尾巴、長方形的腿，就能順利完成。只要增加完成一幅畫的經驗，孩子不知不覺就會累積對於繪畫的自信。

繪畫沒有正確答案

　　雖然本書有提到建議的畫畫順序，但希望大家一定要記住：這只是其中一種方法，並非正確答案。當孩子在畫人物的時候，一般都會先畫頭，但也有些孩子會先畫腳。如果孩子的畫有缺少的部分，可以用以下方式提醒孩子：「媽媽有兩個耳朵對吧！」「他的鼻子在哪裡呢？」別忘了畫畫的過程本身就具有遊戲的性質，所以，一起快樂地畫吧！

男孩、女孩畫畫的著重點不同

由於男孩和女孩大腦發展的順序不同，因此他們的觀察重點也不同。畫畫時，男孩會先注意到「畫中的角色在做什麼」。許多男孩對於「動作」的呈現很花心思，很會畫充滿力量和活躍的形象；女孩則會把重點擺在「表情」和「氛圍」，尤其是畫中主角的穿著和表情，畫作整體也較細膩可愛。瞭解不同性別的孩子的視角差異，有助於我們理解孩子的畫作。

詢問、傾聽孩子畫作裡的故事

可以問問孩子的畫中隱藏著什麼樣的故事，並且傾聽孩子的答案。畫作裡盛裝了孩子天馬行空的創意，只要爸爸、媽媽開口詢問，孩子就會動員自己瞭解的所有知識，講一個有趣的故事給爸媽聽！與孩子聊完後，可以把畫貼在牆上、放進相框裡展示或拍照留念！這是孩子自己親手畫的畫，這樣做可以讓孩子留下美好的回憶，也可以培養孩子對於畫畫的興趣和自信。

具體稱讚孩子的畫作

與其模糊地稱讚孩子「畫得很好！」不如試著這樣稱讚看看吧：「汽車上有彈簧耶！好酷！你怎麼想到的？」「這個車子好像可以跳得很高耶！應該可以碰到大樓的屋頂喔！」更具體地稱讚孩子的想像力、繪畫過程或表現手法，這麼一來，孩子可能會興奮地在汽車旁邊多畫一棟建築物，或者直接跳起來模仿汽車行駛的樣子，整個畫畫過程會更有趣。父母的稱讚越豐富，孩子的腦中就會浮現越多素材，孩子的畫作也會越豐富。

跟孩子一起畫畫時可能遇到的問題

Q1 孩子對畫畫一點都不感興趣時

可能代表孩子比起靜態活動（坐著），更喜歡跑跳、玩耍，也可能只是孩子還不習慣使用書寫工具。建議先掌握孩子喜歡什麼，然後讓孩子以自己喜歡的東西為主題來畫畫，以「邊畫邊玩」的心情開始，孩子就能自然地拿起畫畫工具了。如果孩子已經到了看得懂圖畫書的年紀，在孩子翻閱過這本書後，推薦大家玩書末的畫畫接龍遊戲，和全家人一起畫畫、編故事。

Q2 孩子對畫畫沒自信、怕畫得不好時

對於不太會畫畫的孩子而言，只要讓他們在紙上點上幾個點、再連起來，或者告訴孩子畫畫的順序，例如從頭→身體→手臂→腿……等等，都可以給孩子很大的幫助。不過，有些孩子連畫錯一條線也會難過地哭起來，這種時候可以對孩子說：「你已經畫得很好囉！」如此來安撫孩子的心情之後，再幫孩子完成畫作，例如把突出的線條延長、畫出道路，或者再加上一張紙讓孩子延續作畫，讓孩子對畫畫留下好的印象。

Q3 孩子總是拜託我幫忙畫、都不自己動手畫時

有彎多小孩因為對畫畫缺乏自信，或者認為父母畫得比自己好，所以一直拜託父母幫忙畫。如果小孩拜託父母幫忙畫小狗，可以先答應孩子：「好啊！一起畫小狗吧！」固然可以幫忙孩子畫出前半部分，但不需要畫得很好，這是重點。「要不要畫大麥町狗呢？」「我不太會畫狗狗的耳朵耶！你可以幫我畫嗎？」用這種方式引導小孩共同參與，並給予稱讚和鼓勵。哪怕只是畫一小部分，讓孩子累積更多畫畫的機會，孩子才會產生更多自信，總有一天，孩子會主動開始畫畫的。

Q4 孩子連一個圓都畫不好時

就算孩子畫的線歪歪斜斜的、圓圈都變形了也沒關係！孩子的小肌肉正透過抓湯匙或抓鉛筆等方式持續成長著，因此，請耐心等待孩子進步吧！畫畫也會越畫越進步的！如果孩子的小肌肉發展較慢，比同齡的小朋友畫得更吃力，那麼平時就要讓孩子手上多握一些東西，或透過觸覺遊戲持續刺激手掌，會對孩子的小肌肉發育非常有幫助。

Q5 孩子都只畫同一種東西時

如果孩子只畫自己喜歡的素材，可以在其中添加一些小變化。例如孩子一直都只畫公主，可以幫公主更換飾品或換穿其他禮服；汽車也一樣，可以畫長型的豪華轎車、飛向天空的汽車、掛著彈簧跳躍的汽車等。「汽車是誰開的呢？」「汽車要去哪裡呢？」持續丟問題給孩子，可以幫助孩子畫出蘊含各種故事的圖畫哦！

Q6 如果孩子只會模仿書裡的圖畫，會不會影響孩子的創意發展呢？

模仿是發展創意的基礎。在模仿書裡的圖案來畫畫的過程中，孩子也會反覆進行「觀察」和「表達」，也會開始記憶自己所畫的東西。在這個過程中，孩子會熟悉畫物品的方式，只要以此為基礎加以應用，孩子就可以畫出新的圖畫。創意力的培養中，最重要的一環就是與父母共同體驗的一切，不僅要讓孩子擁有更多經驗，也請好好傾聽孩子說的話吧！隨著經驗的累積，孩子的創意也會迅速成長。

 # 適合孩子的畫畫工具

本書的作品圖都是使用以下的畫畫工具完成的。就算是同一個圖案，利用不同的畫畫工具，就能創造出不同的風格。讓孩子用不同的工具畫畫看吧！

色鉛筆

使用色鉛筆可以自由地透過點、線、面描繪和塗色，並營造出溫暖的氛圍。隨著畫的力道的輕重，可以呈現出柔和或濃烈感。

優點：很適合處理小面積上色，讓畫更細緻。

缺點：不太適合用來大面積上色，很考驗耐性。

蠟筆

可以用手指或棉花棒搓揉蠟筆，就能混合兩個顏色來作畫。如果是小肌肉發展較弱的孩子，推薦使用旋轉蠟筆、粉蠟筆。

優點：蠟筆筆觸較為粗糙，適合大面積上色。

缺點：較難以在細緻的小面積上色。

簽字筆

簽字筆是很受孩子們喜歡的繪畫工具，孩子很可能用完會忘記蓋上筆蓋，所以推薦購買「防乾簽字筆」。

優點：非常顯色，不需很用力就能畫出來，也很適合描繪細節。

缺點：不小心沾到衣服會很難清洗。

水彩

分成水彩顏料和壓克力顏料兩種。水彩顏料可用水調節濃度，呈現出多種顏色；壓克力顏料的質地不透明，可以覆蓋原本的顏色，也很適合塗在畫布上。

優點：即使是小肌肉發展較弱的孩子，也可以用水彩輕鬆將大面積上色。

 # 用孩子的圖畫玩有趣的遊戲

除了素描本之外，也讓孩子嘗試在其他材料上畫畫吧！可以將孩子的畫作用剪刀剪下來製成拼圖，或者在氣球上作畫後用來玩說故事遊戲等，將孩子的創作延伸成有趣的遊戲！

畫自己的遊戲

畫大幅的圖畫會帶來豐富的樂趣。讓孩子躺在全開紙上，先幫孩子描繪出身體的輪廓，然後再讓孩子畫出臉部表情、髮型和穿著。

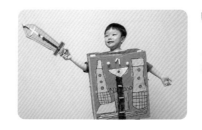

機器人遊戲

拿大紙箱和孩子一起玩機器人遊戲吧！先在箱子表面畫滿圖畫後，接著在「頭部」和「手臂」處穿洞，讓孩子可以將身體套進箱子。

用氣球玩宇宙遊戲

吹好氣球後，用簽字筆在氣球上作畫，做成像地球或某顆行星的模樣。這也可以作為孩子閱讀完地球或宇宙相關的圖畫書的延伸活動。

畫布創作遊戲

可以讓孩子用油性簽字筆、壓克力顏料或繪布蠟筆在布上作畫。例如畫在手邊的棉T或帆布袋上，就能創作出獨一無二的作品！

話劇創作遊戲

孩子畫出喜歡的角色後，將圖畫剪下來貼在冰棒棍或竹筷上，就做好登場人物了。讓孩子透過玩偶自由地模擬各種人物角色吧！

拼圖遊戲

用剪刀剪下孩子的圖畫，全世界獨一無二的拼圖就完成啦！剪得越小片，拼圖的難度就越高喔！

用○、△、□畫出各種圖畫

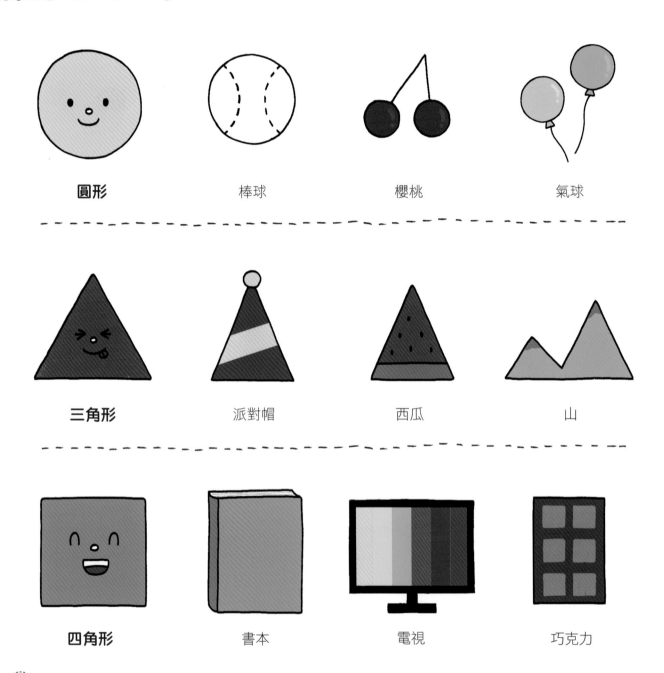

| 圓形 | 棒球 | 櫻桃 | 氣球 |

| 三角形 | 派對帽 | 西瓜 | 山 |

| 四角形 | 書本 | 電視 | 巧克力 |

如果孩子已經能畫圓圈、三角形、四角形的話，下面的圖也能畫得很好看！
幫忙孩子用單純的形狀畫出多樣的圖畫吧！

糖果　　　　　時鐘　　　　　眼鏡　　　　　熱氣球

帳篷　　　　　緞帶　　　　　狐狸的臉　　　　乳酪

口罩　　　　　帽子　　　　　牙刷　　　　　韓國國旗

用數字畫出各種圖畫！

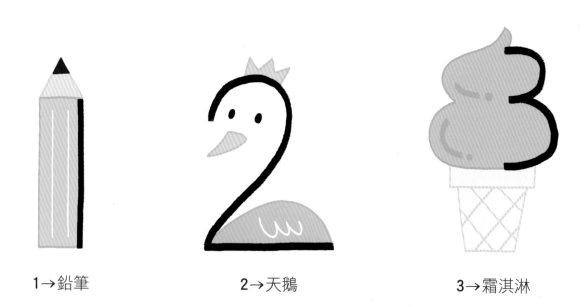

1→鉛筆

2→天鵝

3→霜淇淋

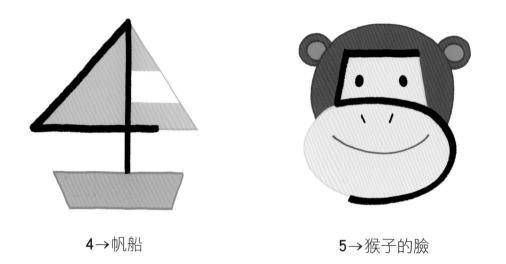

4→帆船

5→猴子的臉

如果孩子會讀數字，可以鼓勵孩子發揮想像力，來玩玩看把數字變成圖畫的遊戲吧！
將單純的數字加上線條、塗上顏色，漂亮的圖案就完成了！

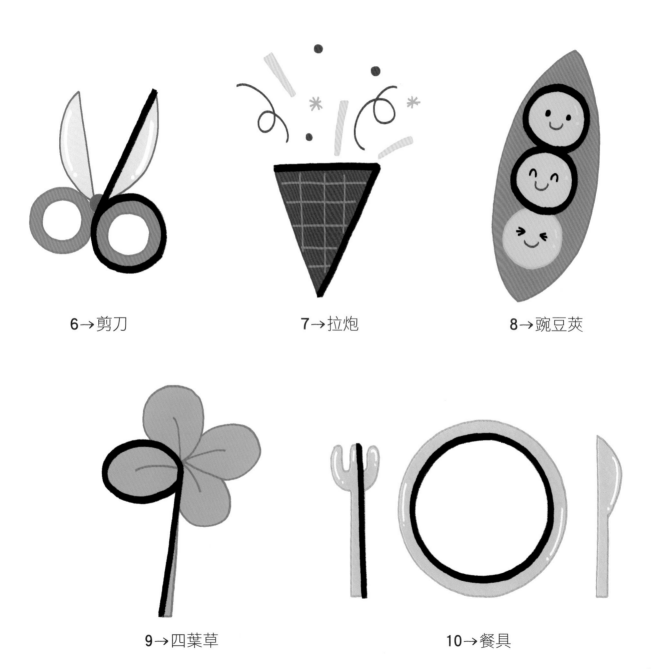

6→剪刀

7→拉炮

8→豌豆莢

9→四葉草

10→餐具

總是呵呵笑的爺爺

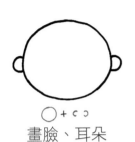

○ + ⊂⊃
畫臉、耳朵

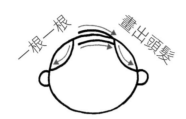

一根一根　畫出頭髮

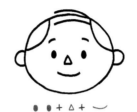

●● + △ + ⌣
畫眼睛、鼻子、嘴巴

在眼睛、嘴巴旁邊
畫上皺紋

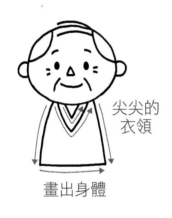

尖尖的
衣領

畫出身體

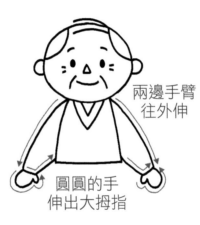

兩邊手臂
往外伸

圓圓的手
伸出大拇指

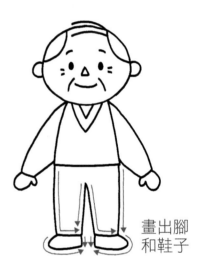

畫出腳
和鞋子

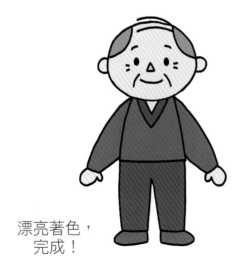

漂亮著色，
完成！

也畫出爺爺的
朋友吧！

人物

總是笑嘻嘻的奶奶

畫出圓圓的臉頰
跟兩個耳朵

燙得很蓬鬆的
頭髮

畫眼睛、鼻子、嘴巴

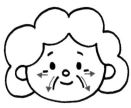

畫出臉上的
皺紋

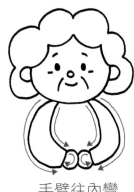

手臂往內彎

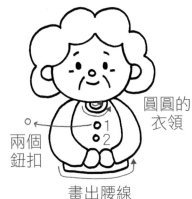

兩個
鈕扣

圓圓的
衣領

畫出腰線

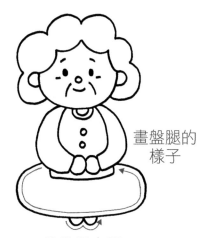

畫盤腿的
樣子

稍微露出腳

漂亮著色，完成！

幫奶奶換個
髮型和動作吧！

32

笑起來好可愛的嬰兒

一根一根　畫出頭髮

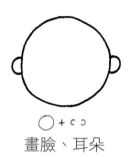

○ + c ⊃

畫臉、耳朵

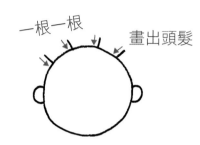

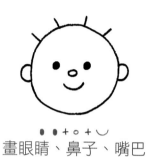

•• + ○ + ‿

畫眼睛、鼻子、嘴巴

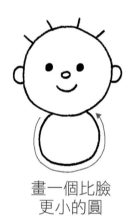

畫一個比臉
更小的圓

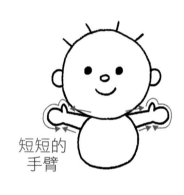

短短的
手臂

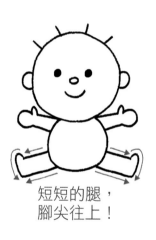

短短的腿，
腳尖往上！

畫兩條圓圓的線
當作圍兜兜

漂亮著色，完成！

啊！Baby哭了！

最疼我的爸比

畫臉、耳朵

畫出頭髮

畫眼睛、鼻子、嘴巴

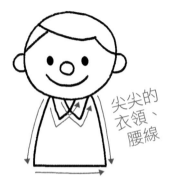

尖尖的
衣領、
腰線

畫一個寬寬的
長方形

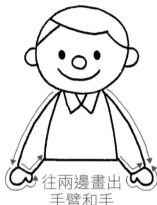

往兩邊畫出
手臂和手

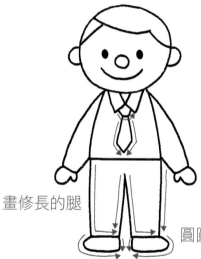

畫修長的腿

圓圓的鞋子

漂亮著色，
完成！

很會料理的
爸比！

人物

我最愛的媽咪

畫出層層交
疊的瀏海

畫個圓圈，
變成丸子頭

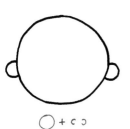

○ + c ⊃

畫臉、耳朵

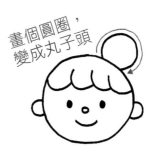

● ● + o + ⌣

畫眼睛、鼻子、嘴巴

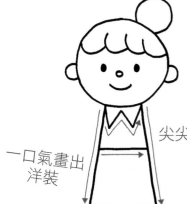

一口氣畫出
洋裝

尖尖的衣領、
腰線

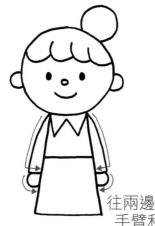

往兩邊畫出
手臂和手

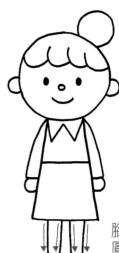

畫腳，
腳上穿著
圓圓扁扁
的鞋子

漂亮著色，完成！

媽媽牽著我的手～

跟我一起玩的男生朋友

○ 畫圓圓的臉

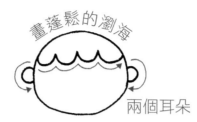

畫蓬鬆的瀏海

兩個耳朵

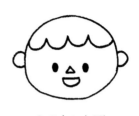

●● + △ + ⌣
畫眼睛、鼻子、嘴巴

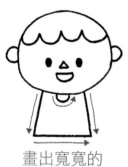

畫出寬寬的
四角形身體

把手臂往
上舉

圓圓的手比
出大拇指

畫出腳和
鞋子

漂亮著色，完成！

再畫一個朋友吧！

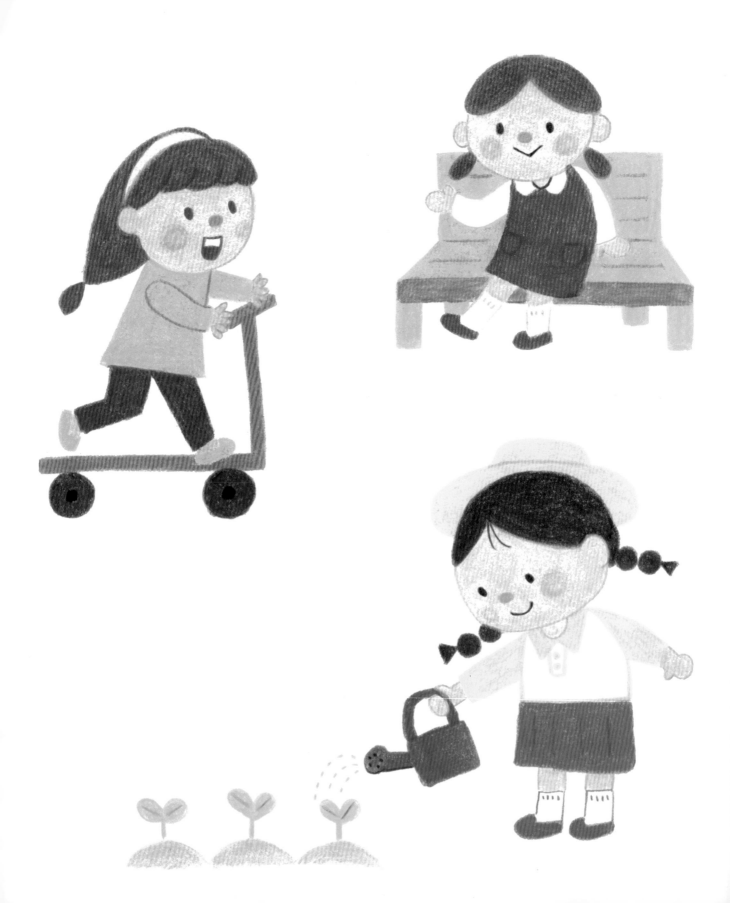

我最要好的女生朋友

畫出瀏海

○ 畫一個圓圈

兩個耳朵

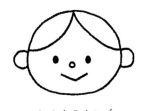

● ● + ○ + ∨
畫眼睛、鼻子、嘴巴

往下綁兩個
圓圓的馬尾

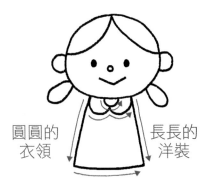

圓圓的
衣領

長長的
洋裝

畫手臂和下面
圓圓的手

長長的腿

兩邊的鞋子

漂亮著色，完成！

愛唱歌的朋友

我的每個朋友髮型都不同

畫臉 〇 + 耳朵 ⊂⊃
●● + △ + ⌣
眼睛、鼻子、嘴巴

畫兩邊的瀏海

畫短短的頭髮

我的栗子頭朋友

畫臉 〇 + 耳朵 ⊂⊃
●● + ○ + ∪
眼睛、鼻子、嘴巴

畫圓圓的瀏海，
從中間畫到耳朵

畫
長長的
頭髮

我的長頭髮朋友

小呆瓜頭朋友

公主頭朋友

雙辮子頭朋友

丸子頭朋友

自然捲朋友

人物的各種表情

畫一個圓臉

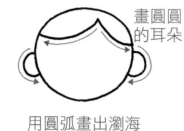

畫圓圓的耳朵

用圓弧畫出瀏海

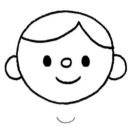

●●+○

畫眼睛、鼻子

畫微笑的嘴巴

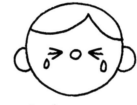

≧＜+○○+○

畫眼睛、眼淚、鼻子

畫圓圓的嘴巴

微笑

大哭

開心

咧～

親一個！啾！

驚嚇！

眨眼～

生氣！

Part 1

人物

Part 2

動物

 動物

調皮的小狗

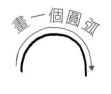
畫一個圓弧

下面再畫一個圓弧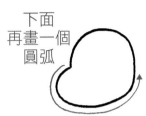

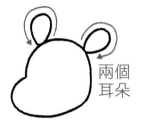
兩個耳朵

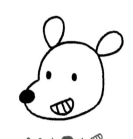
●● + ● + 🦷
畫眼睛、鼻子、嘴巴

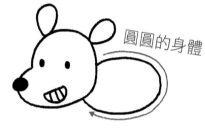
圓圓的身體

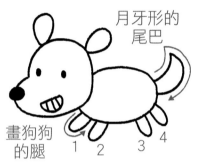
月牙形的尾巴
畫狗狗的腿　1　2　3　4

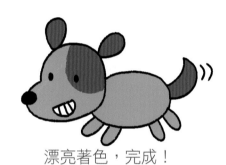
漂亮著色，完成！

畫出毛茸茸像雲朵形狀的頭

畫出完整的頭

耳朵也畫成毛茸茸的雲朵狀

●● + 🦷
畫眼睛、鼻子和嘴巴

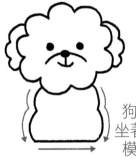
狗狗坐著的模樣

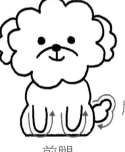
前腿
尾巴

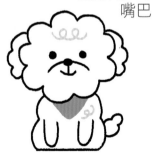
加上線條，畫得更生動！
著上喜歡的顏色，完成！

38

愛撒嬌的小貓咪

ꓦ 畫一個半月形，
當作貓咪的臉

畫出
三角形
耳朵

短短的
鬍鬚

◗◖ + ● + 人
畫眼睛、鼻子、嘴巴

橢圓形的
身體

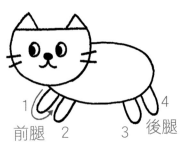

1 前腿 2　3 後腿 4

長長的尾巴
往上舉

漂亮著色，完成！

◯ 圓圓的臉

三角形耳朵，
裡面也是三角形

畫出
鬍鬚

◉◉ + ● + ◡
畫眼睛、鼻子、嘴巴

畫出
貓咪的
身體

往下畫出前腿

彎彎的
尾巴

畫出後腿

漂亮著色，完成！

看誰跑得快！龜兔賽跑

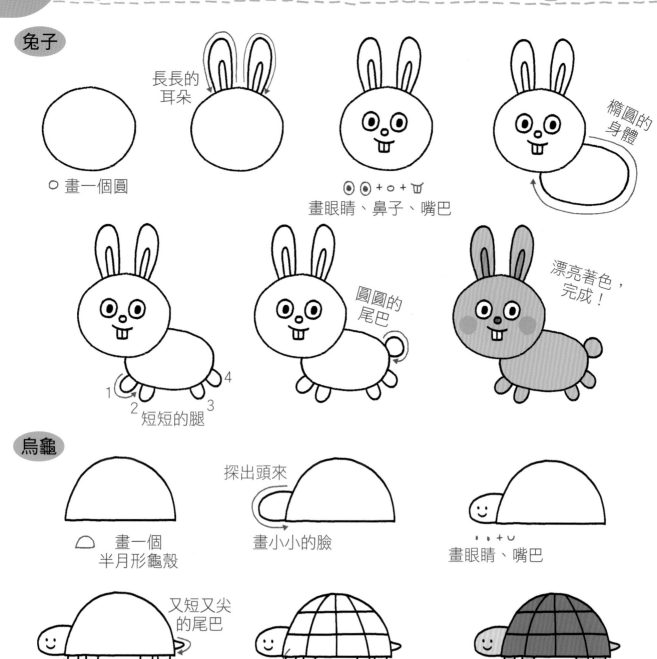

兔子

畫一個圓

長長的耳朵

◉◉＋○＋ᗢ
畫眼睛、鼻子、嘴巴

橢圓的身體

短短的腿

圓圓的尾巴

漂亮著色，完成！

烏龜

畫一個半月形龜殼

探出頭來
畫小小的臉

‥＋◡
畫眼睛、嘴巴

又短又尖的尾巴
畫短短的腳

二 卄
畫出網子狀的龜殼紋路

漂亮著色，完成！

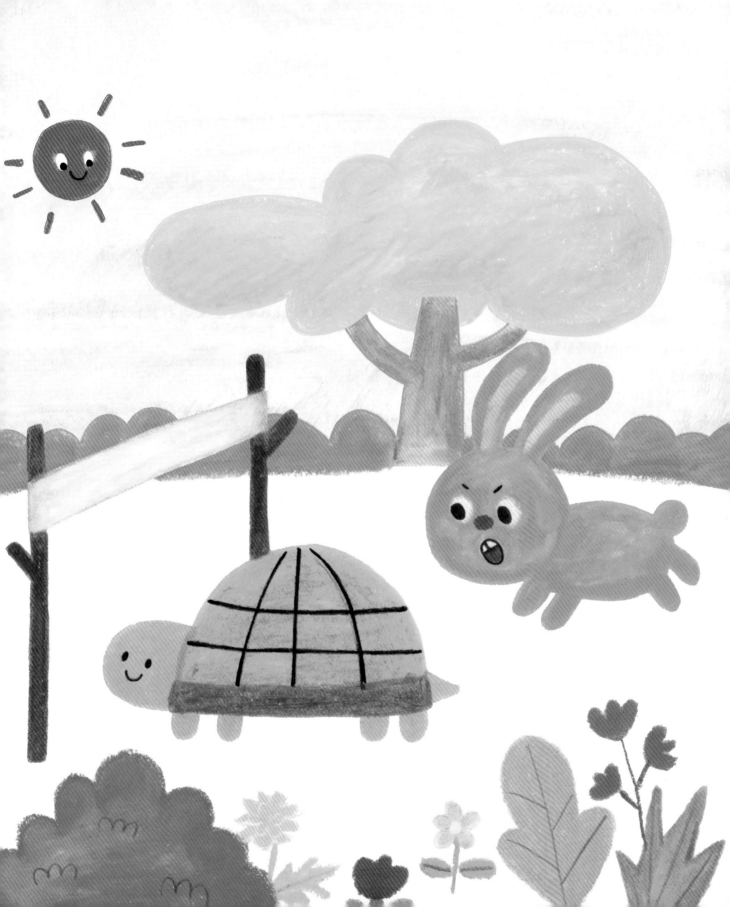

咕咕咕！嘎嘎嘎！有雞還有鴨

 雞

○ 畫一個圓圈

書出雞冠

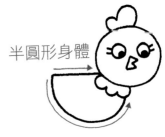

波浪形
的脖子

畫眼睛、雞喙

半圓形身體

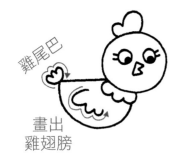

雞尾巴

畫出
雞翅膀

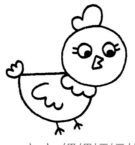

| 禾 細細短短的雞腳

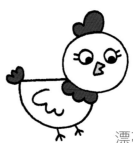

漂亮著色，
畫好一隻雞了！

鴨

○ 畫圓圓的臉

●● 大大的眼睛

圓圓扁扁的喙

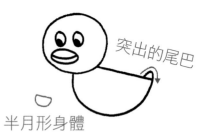

突出的尾巴

半月形身體

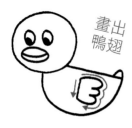

畫出
鴨翅

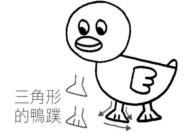

三角形
的鴨蹼

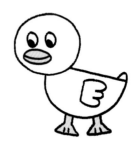

漂亮著色，畫好一隻鴨了！

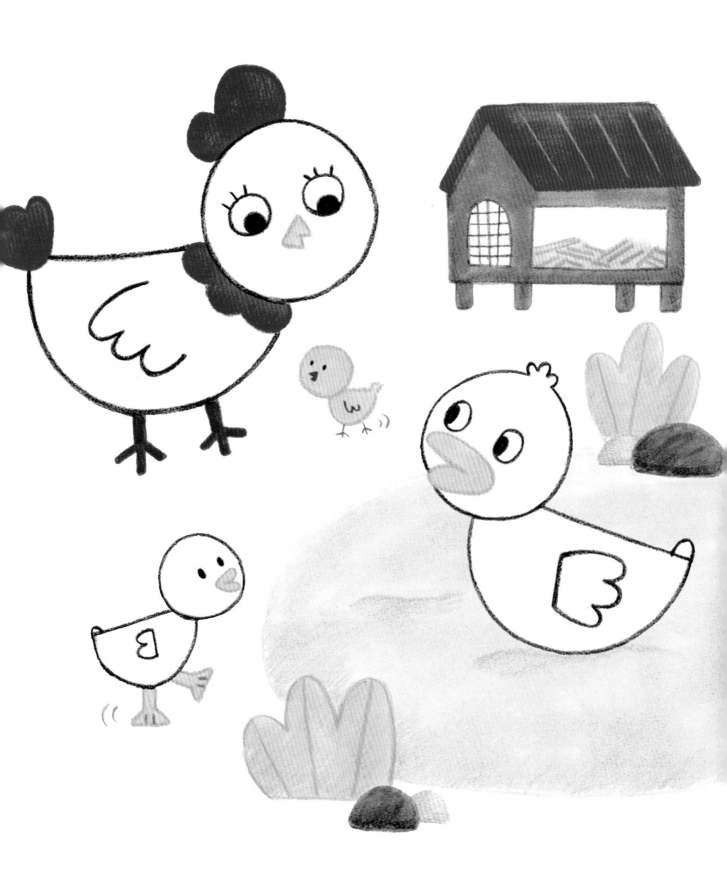

動物

嘓嘓嘓！聽青蛙在唱歌

先畫兩個圓弧，

要畫得比
半圓多一點

下面再畫個
大大的圓

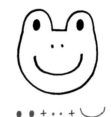

畫眼睛、鼻孔、嘴巴

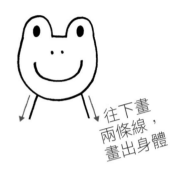

往下畫
兩條線，
畫出身體

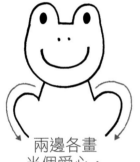

兩邊各畫
半個愛心，
畫出腿型了

畫尖尖的腳趾
再畫身體

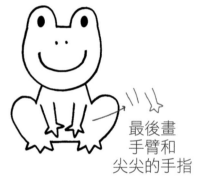

最後畫
手臂和
尖尖的手指

蝌蚪

畫出表情和
身體的紋路

○ 先畫臉　　畫尖一點　外面畫圓一點～

46

漂亮著色，完成！

快樂的三隻小豬

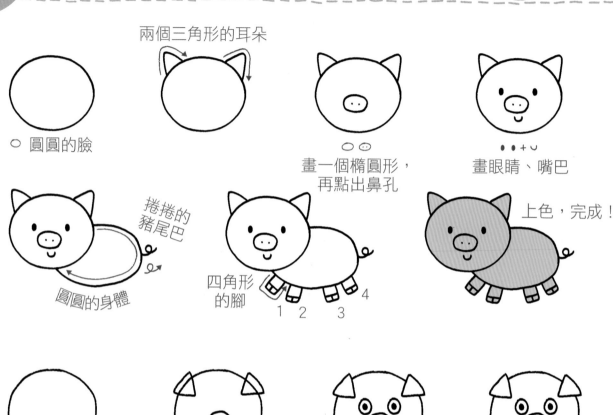

○ 圓圓的臉

兩個三角形的耳朵

畫一個橢圓形，
再點出鼻孔

畫眼睛、嘴巴

捲捲的
豬尾巴

圓圓的身體

四角形
的腳

1 2 3 4

上色，完成！

○ 畫一個圓圈

畫耳朵、鼻子

畫眼睛、嘴巴

頭的下面
也畫一個
圓圈

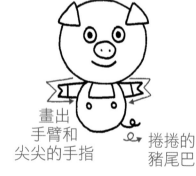

畫兩個
鈕扣

畫出
手臂和
尖尖的手指

捲捲的
豬尾巴

畫出四角形的腳

上色，完成！

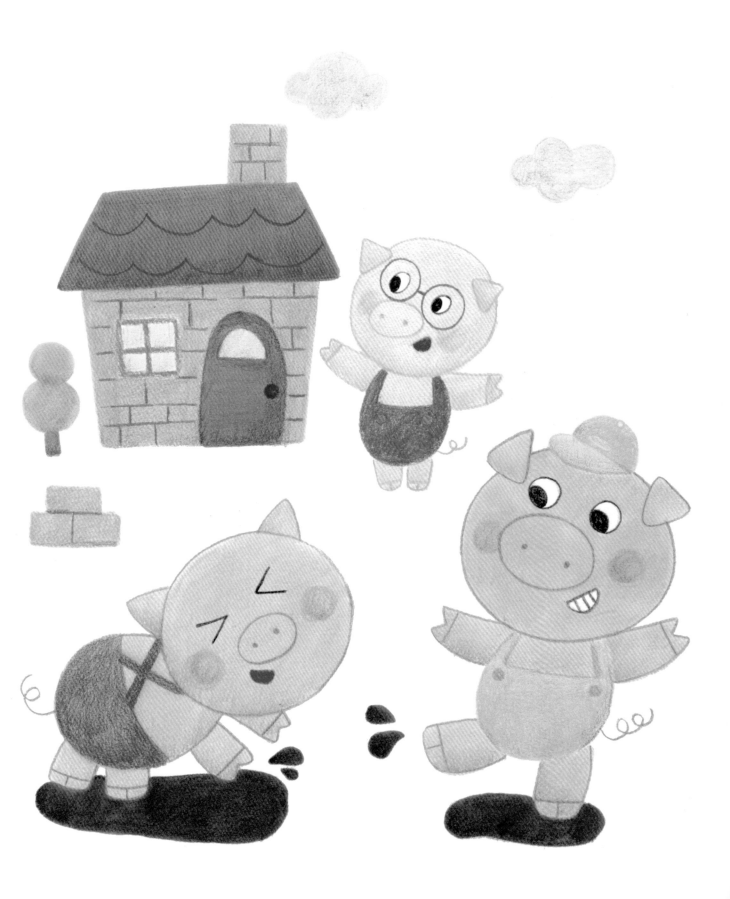

在草原上奔馳的馬兒

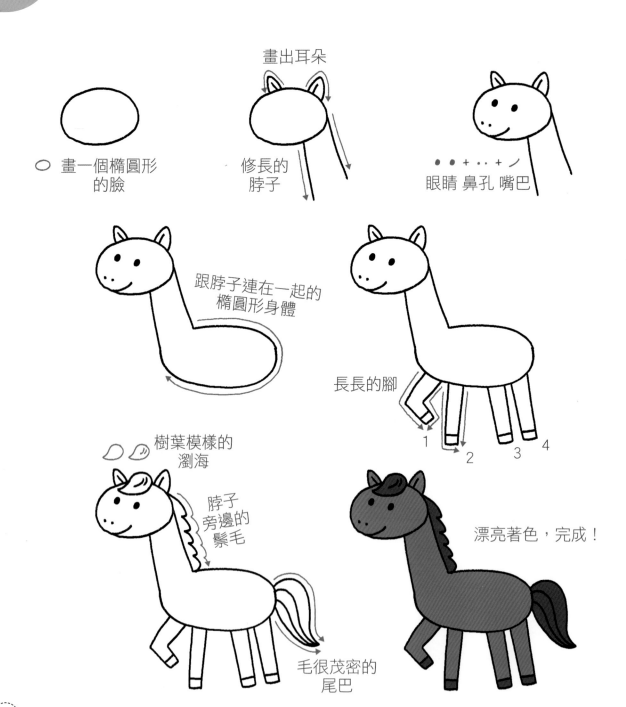

畫出耳朵

畫一個橢圓形的臉

修長的脖子

眼睛 鼻孔 嘴巴

跟脖子連在一起的橢圓形身體

長長的腳

1 2 3 4

樹葉模樣的瀏海

脖子旁邊的鬃毛

毛很茂密的尾巴

漂亮著色，完成！

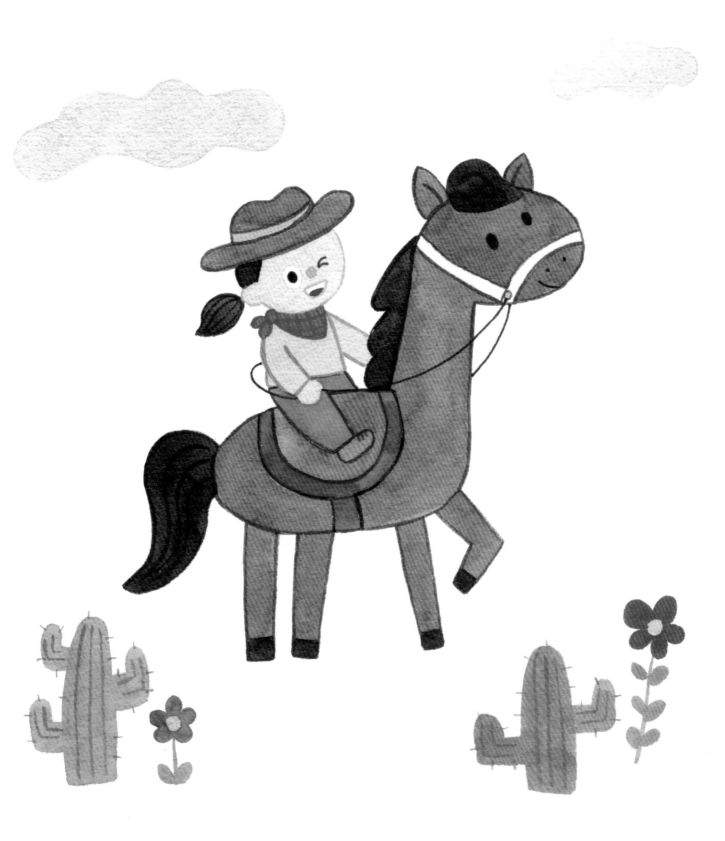

毛茸茸的綿羊和咕咕叫的貓頭鷹

綿羊

畫一朵雲

兩邊畫
尖尖的
耳朵

畫一個
圓圓的臉

畫眼睛、鼻子和嘴巴

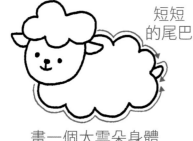
短短
的尾巴

畫一個大雲朵身體

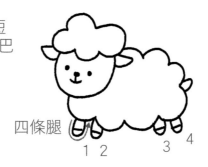
四條腿
1 2　3 4

著色，完成！

貓頭鷹

〇 畫一個雞蛋形

畫一個
愛心，當作
貓頭鷹的臉

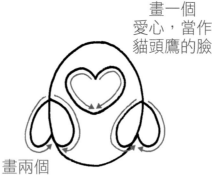
畫兩個
倒的愛心
作為翅膀

尖尖的
耳朵

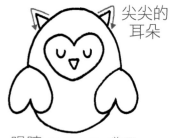
眼睛 ∪∪ + ▽ 嘴巴

畫貓頭鷹的腳

畫鋸齒狀的線條，
羽毛很多的樣子

漂亮著色，完成！

開心跳舞的熊熊全家福

圓圓的耳朵

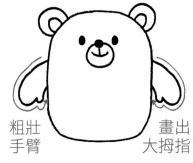

▢ 畫一個四角
圓滑的方形

●● + ☺
畫眼睛、鼻子和嘴巴

粗壯
手臂

畫出
大拇指

畫四角形的腿，
完成大熊的輪廓了！

耳朵

○ 圓圓的臉

●● + ☺
畫眼睛、鼻子和嘴巴

圓圈裡面再畫
一個小圓，
畫出小熊的身體

畫出手臂和腿，
完成小熊的輪廓了！

漂亮上色，完成大熊和小熊！

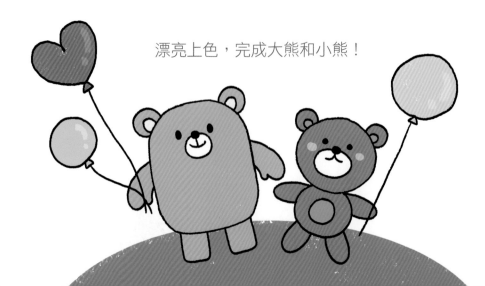

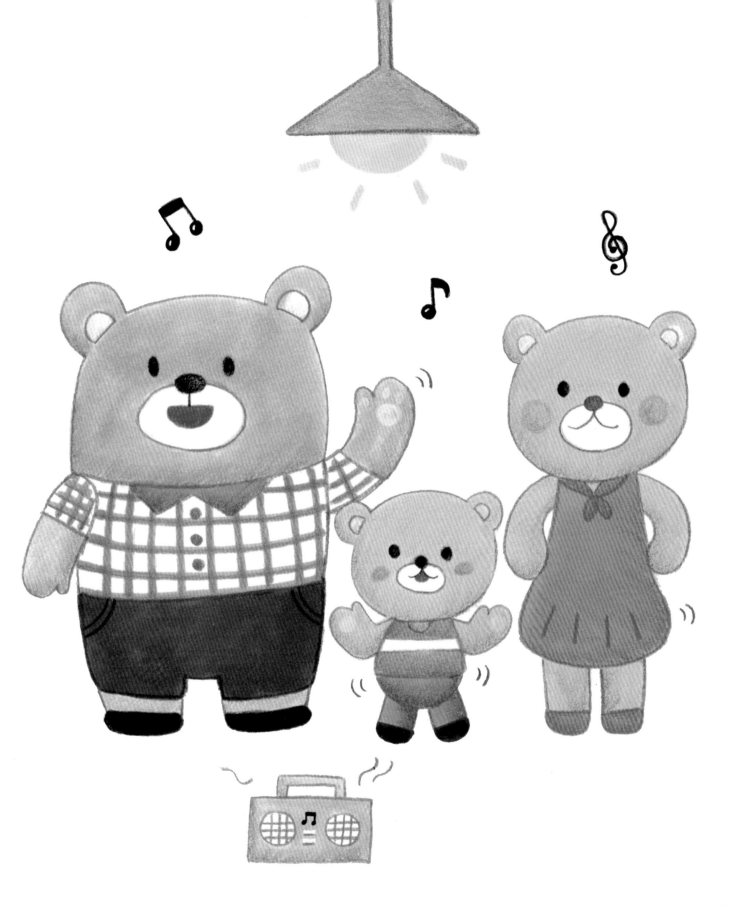

有王者風範的獅子

○ 畫一個圓圈，
當作獅子頭

畫出兩個耳朵

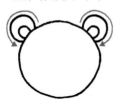

短短的
鬍鬚

•• + ⬭ + —

畫眼睛、鼻子、嘴巴

畫茂密的鬃毛

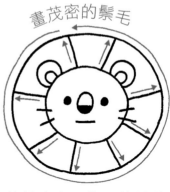

往外畫出一條一條的線

尾巴尾端
畫成水滴狀

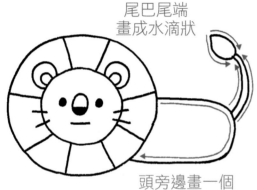

頭旁邊畫一個
寬寬的橢圓身體

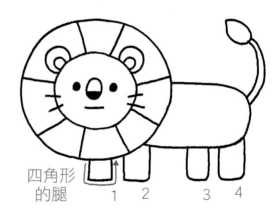

四角形
的腿 1 2 3 4

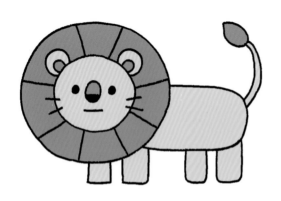

漂亮上色，完成！

畫畫看獅子正面的坐姿吧！

身上斑紋很漂亮的老虎

動物

圓圓的耳朵

○ 畫一個圓圈，
當作老虎的臉

•• + ⬭ + ⌣
畫眼睛、鼻子、嘴巴

畫出臉上的
紋路

長長的
尾巴

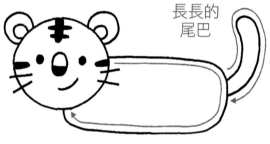

頭旁邊畫出
又大又長的身體

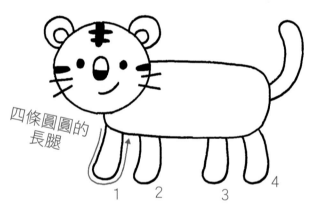

四條圓圓的
長腿

1　2　3　4

畫身體上的條紋，
自由發揮！

漂亮著色，完成！

58

動物

鼻子會噴水的大象

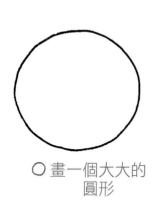

○ 畫一個大大的
圓形

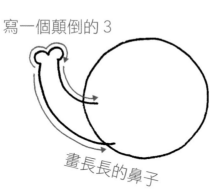

寫一個顛倒的 3

畫長長的鼻子

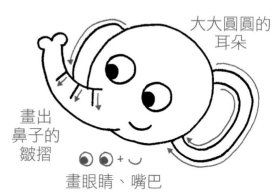

大大圓圓的
耳朵

畫出
鼻子的
皺摺

畫眼睛、嘴巴

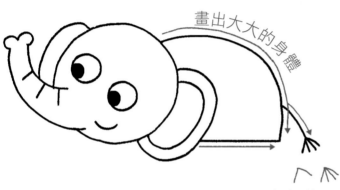

畫出大大的身體

短短的尾巴毛

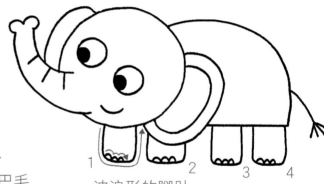

波浪形的腳趾

1　2　3　4

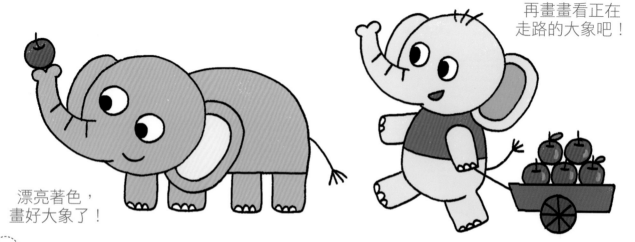

漂亮著色,
畫好大象了!

再畫畫看正在
走路的大象吧!

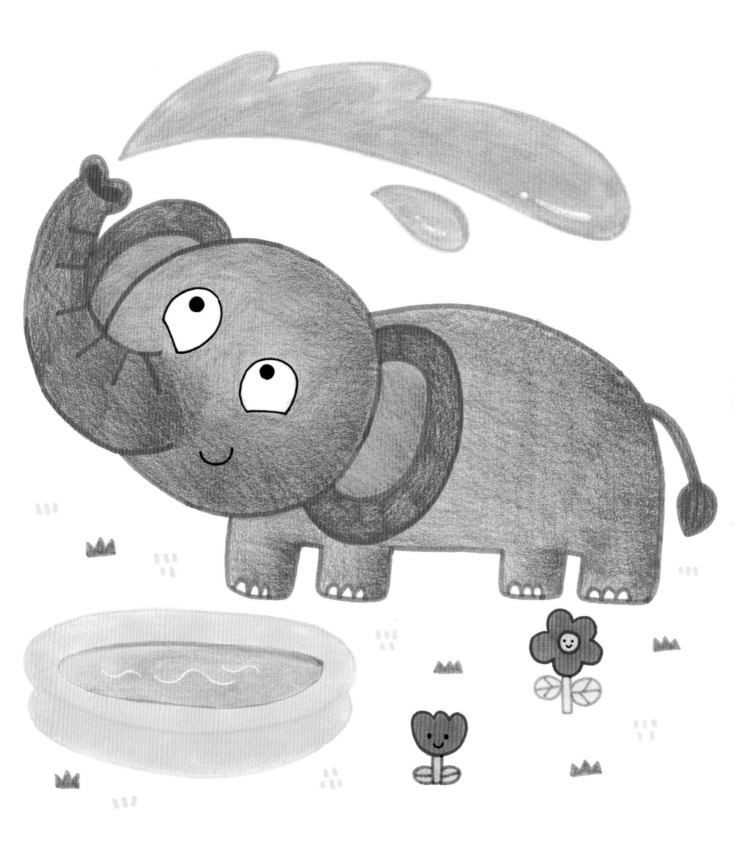

脖子長長、腿長長的長頸鹿

畫出半個
橢圓當作臉

三角形的耳朵
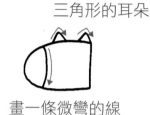
畫一條微彎的線

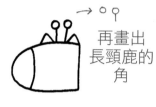
再畫出
長頸鹿的
角

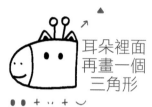
耳朵裡面
再畫一個
三角形

畫眼睛、鼻孔、嘴巴

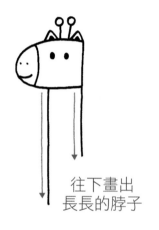
往下畫出
長長的脖子

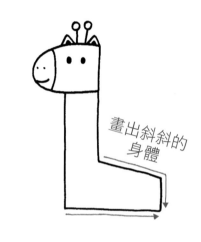
畫出斜斜的
身體

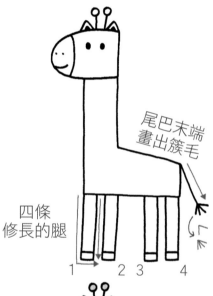
尾巴末端
畫出簇毛

四條
修長的腿

1　　2　3　　4

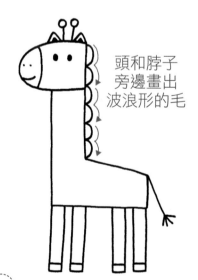
頭和脖子
旁邊畫出
波浪形的毛

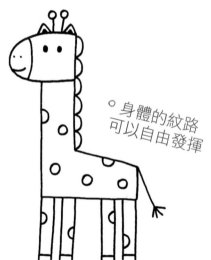
身體的紋路
可以自由發揮

漂亮著色，
完成！

住在海裡的鯨魚和海豚

鯨魚

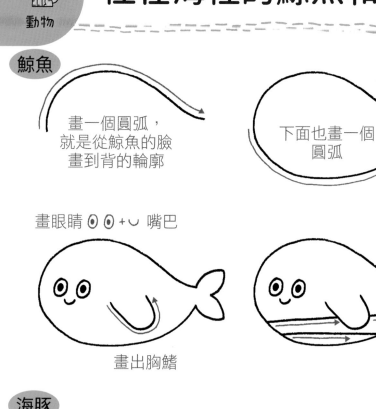

畫一個圓弧，
就是從鯨魚的臉
畫到背的輪廓

下面也畫一個
圓弧

尖尖的
鯨魚尾巴

畫眼睛 ◉ ◉ + ◡ 嘴巴

畫出胸鰭

畫出腹部的
條紋

上色，完成！

海豚

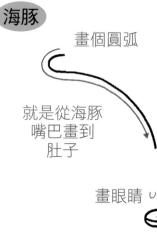

畫個圓弧

就是從海豚
嘴巴畫到
肚子

上面再畫
一個圓弧

畫上胸鰭、背鰭

很像新芽的
尾鰭

畫眼睛 ◡

再畫圓弧，
一口氣從嘴巴
畫到尾巴！

上色，完成！

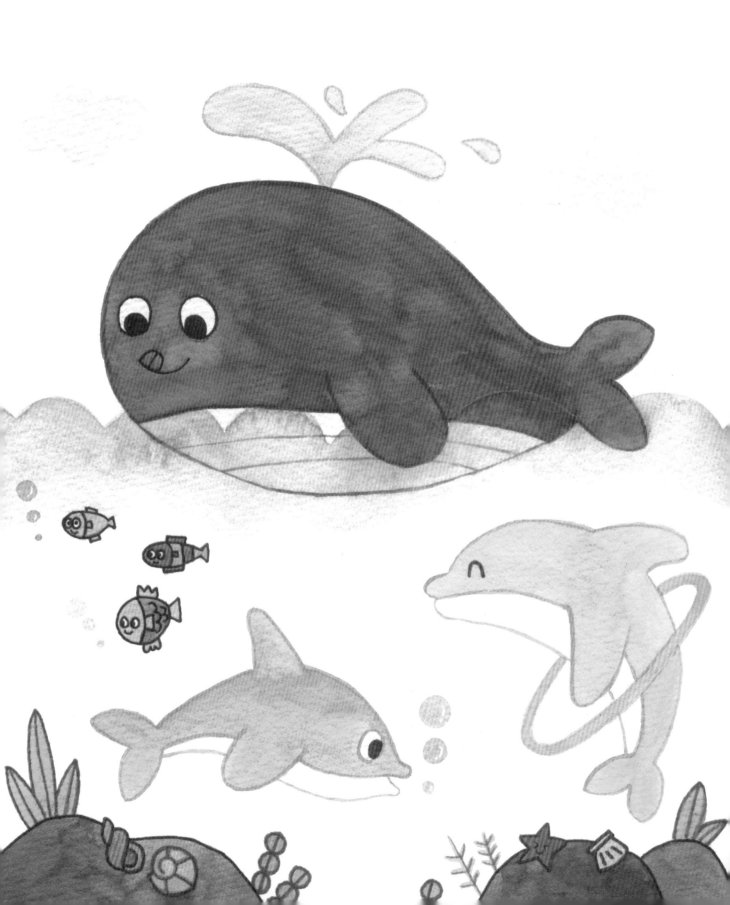

動物

啊啊啊！鯊魚追來了！

鯊魚

先畫鯊魚的身體

畫一個半圓形

斜斜尖尖的背鰭

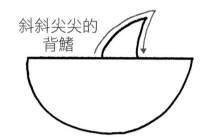

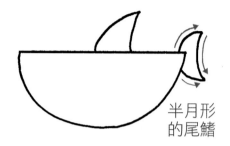
半月形的尾鰭

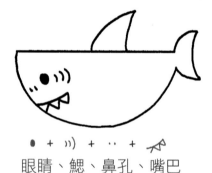

眼睛、鰓、鼻孔、嘴巴

接下來畫腹部
一口氣從嘴巴畫到尾巴

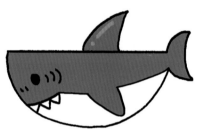

漂亮上色，完成！

小魚

先畫一個圓圈

三角形尾巴

畫眼睛、嘴巴

魚鰭

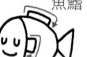

上色，完成！

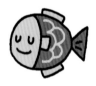

再畫一隻小魚吧！

半圓形

長方形尾巴

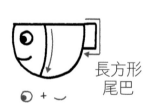
畫上眼睛、嘴巴

像皇冠的背鰭

上色，完成！

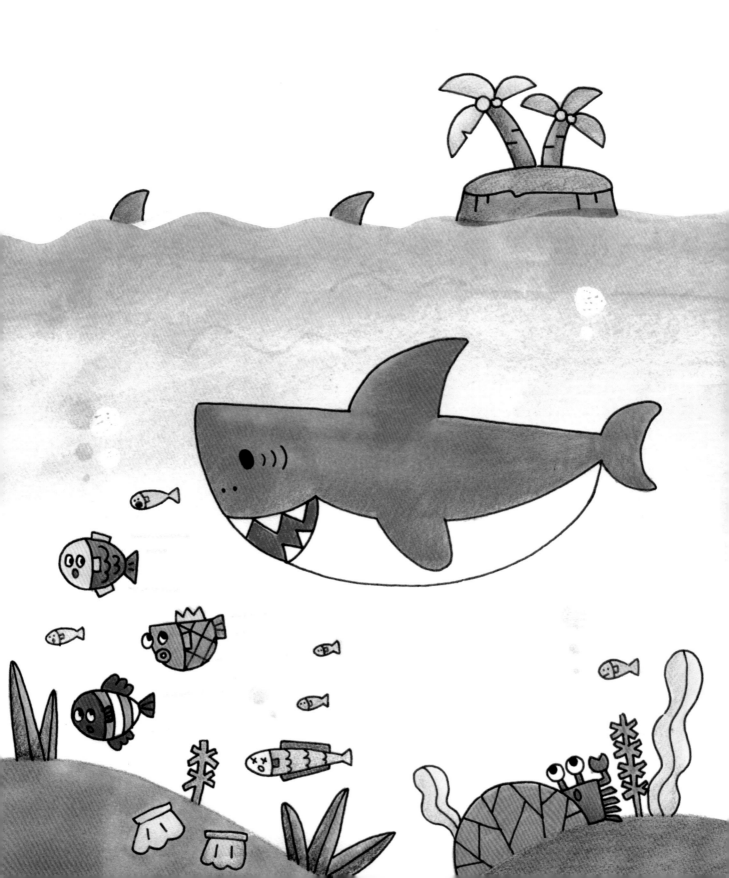

誰的腳比較多？魷魚和章魚

△ 畫一個三角形

□ 下面畫一個
四角形

•• + ○ ⌣
畫上眼睛、鼻子、嘴巴

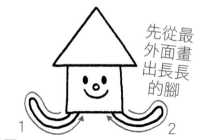

先從最
外面畫
出長長
的腳
1 2

接著畫出
更多的腳

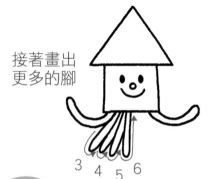

3 4 5 6

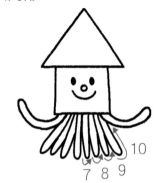

10
7 8 9

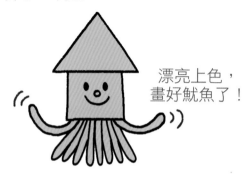

漂亮上色，
畫好魷魚了！

 章魚

○ 圓圓的章魚臉

○ ◎ ◎
會吐墨汁的嘴巴

•• 眼睛

1 2
強壯的章魚腳

3
4 5

畫出剩下
的幾隻腳

章魚有八隻腳哦！

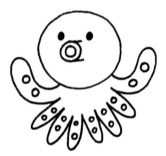

8
7
6

○○ 畫圓圓的吸盤

章魚吐墨汁了！

海中的好朋友：
水母、螃蟹和海馬

水母

往上畫一個
圓弧

畫出波浪形

畫上眼睛、嘴巴

畫出幾條
水母的觸角

螃蟹

畫圓角四方形，
這是螃蟹的身體

畫上眼睛、眼柄、嘴巴

畫出蟹螯

兩側各畫四隻腳

海馬

畫一個圓圈，
這是海馬的頭

再畫眼睛、嘴巴

尖尖的
節骨

突出的
肚子

尾端
彎起來

背鰭

一口氣畫完
背到尾巴

漂亮上色，完成！

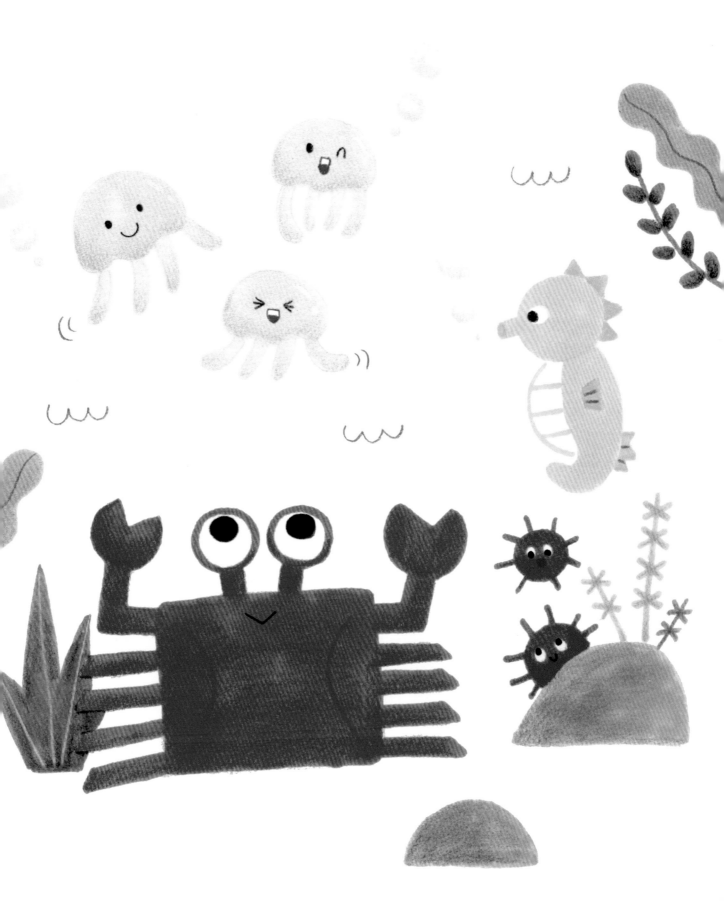

恐龍中的大力士：霸王龍

畫一個圓滑的
四角形臉

畫眼睛、鼻孔、嘴巴

鋸齒狀的牙齒

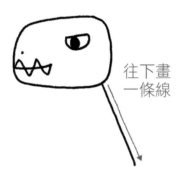

往下畫
一條線

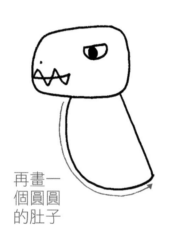

再畫一
個圓圓
的肚子

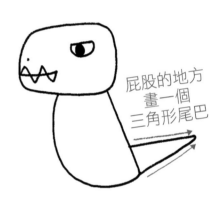

屁股的地方
畫一個
三角形尾巴

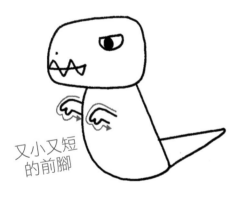

又小又短
的前腳

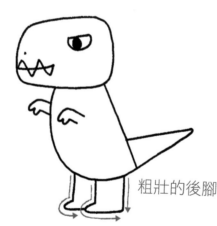

粗壯的後腳

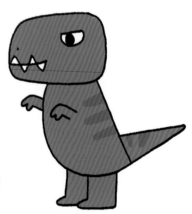

漂亮上色，完成！

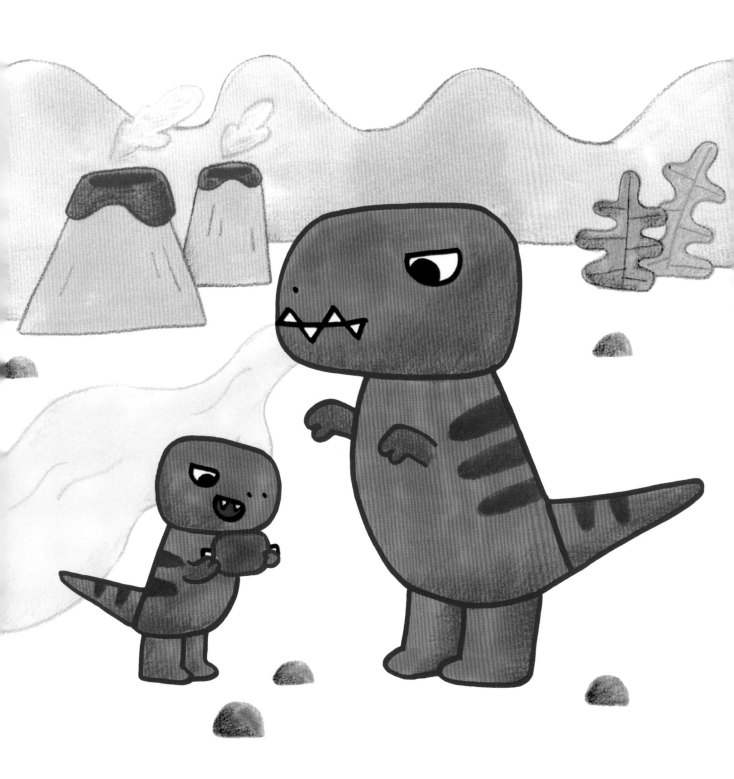

比樹還高的腕龍

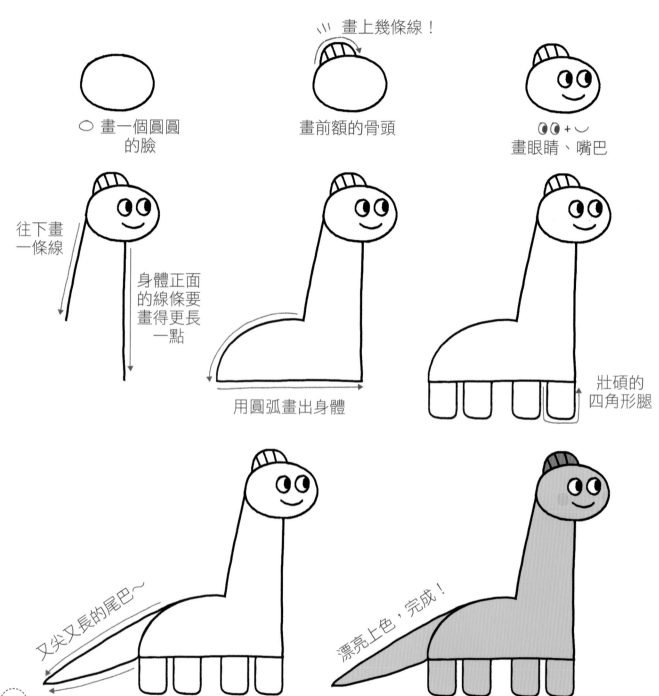

◯ 畫一個圓圓的臉

\\\ 畫上幾條線！
畫前額的骨頭

◕◕ + ⌣
畫眼睛、嘴巴

往下畫一條線

身體正面的線條要畫得更長一點

用圓弧畫出身體

壯碩的四角形腿

又尖又長的尾巴～

漂亮上色，完成！

有帥氣角角的三角龍

畫出三角龍的臉

右邊畫出頸盾

畫出三根角

畫頸盾上圓圓的
突起處

三根角中間
畫出眼睛

再畫出鼻孔、嘴巴

畫頸盾上的紋路

往下畫一個圓弧

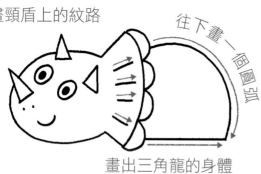

畫出三角龍的身體

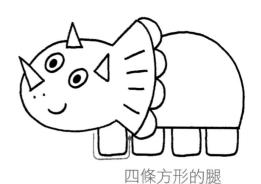

四條方形的腿

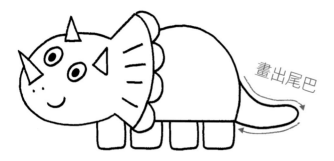

畫出尾巴

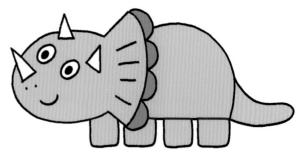

漂亮上色，完成！

Part 3
大自然・昆蟲

太陽、月亮、星星、雲朵、彩虹、閃電

太陽

畫一個圓圈

短短的線條

一條一條的光芒

月亮

先畫一個圓弧

再畫一個更大的圓弧

星星

點五個點

點點之間畫出尖尖的山，把山連在一起

雲朵

上面畫三個圓

下面畫出兩個圓

彩虹

畫一個圓弧

畫出越來越大的圓弧

閃電

畫一條歪歪斜斜的線

旁邊再畫一條歪斜的線，記得兩條線中間不要碰到喔！

花園裡好熱鬧！蝴蝶和蜜蜂

蝴蝶

○ 先畫一個圓圓的頭

畫眼睛、嘴巴

彎曲的觸角

修長的身體

畫出身體紋路

突出的翅膀

上面的圓弧要畫大一點唷！

○ 翅膀紋路自由發揮！

上色，完成！

蜜蜂

○ 畫一個圓

畫眼睛、嘴巴

小小的觸角

畫一個橢圓

尖尖的尾巴

畫身體紋路

突出的翅膀

上色，完成！

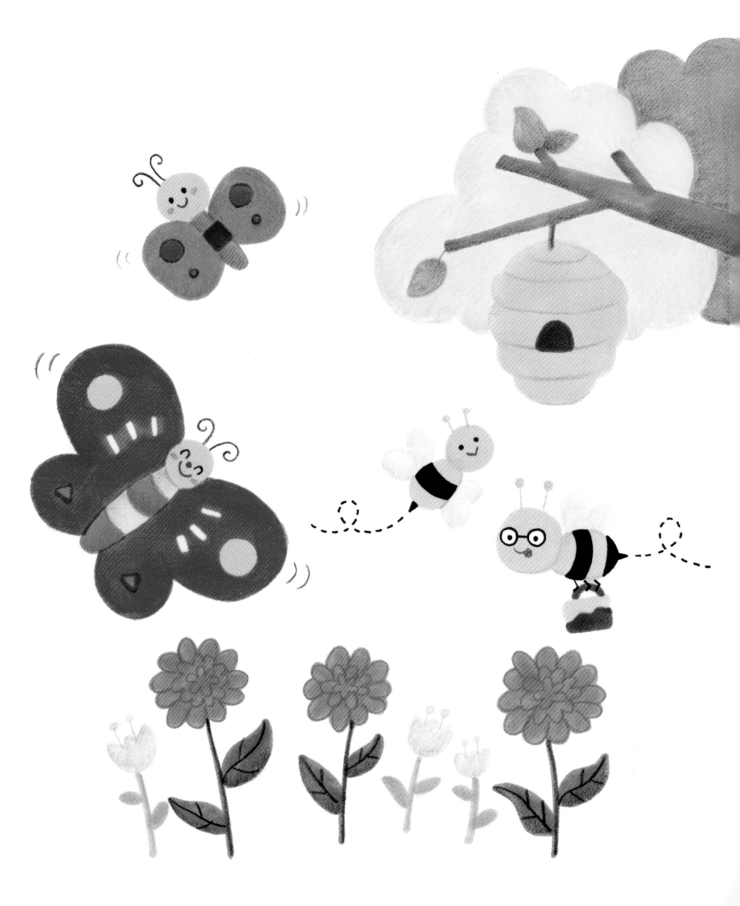

有可愛斑點的瓢蟲和蜻蜓

瓢蟲

○ 畫一個大圓圈

上面畫
一條橫線

下面畫一條直線

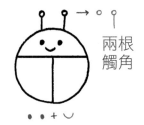

兩根
觸角

畫眼睛、嘴巴

圓圓的
斑點

短短的腳

1 2 3 4 5 6

上色，完成！

蜻蜓

○ 圓圓的頭

畫眼睛、嘴巴

修長的
身體～

畫幾條直線

一節一節的
身體

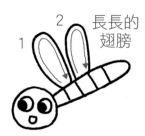

長長的
翅膀

1 2

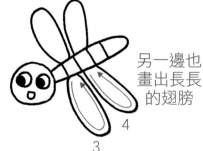

另一邊也
畫出長長
的翅膀

3 4

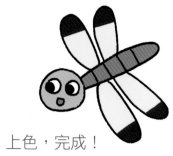

上色，完成！

勤勞的螞蟻，遇見了毛毛蟲和蝸牛

螞蟻

 ○ 畫一個小圓圈

 折起來的觸角
畫眼睛、嘴巴

 中間再畫兩個小圓圈！

 六隻腳

毛毛蟲

 ○ 畫圓圓的頭

 觸角
畫眼睛、嘴巴

 ○ 畫四個圓圈

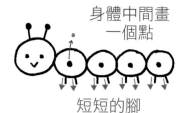 身體中間畫一個點
短短的腳

蝸牛

 ○ 畫一個大圓圈

 蝸牛殼紋路

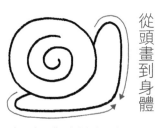 從頭畫到身體
把身體連接起來

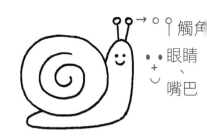 觸角 眼睛、嘴巴

上色，完成！

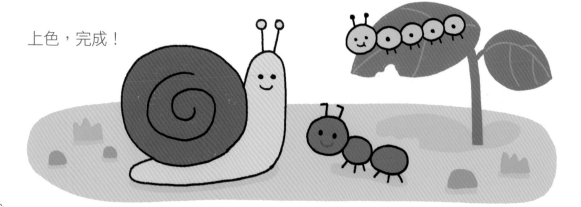

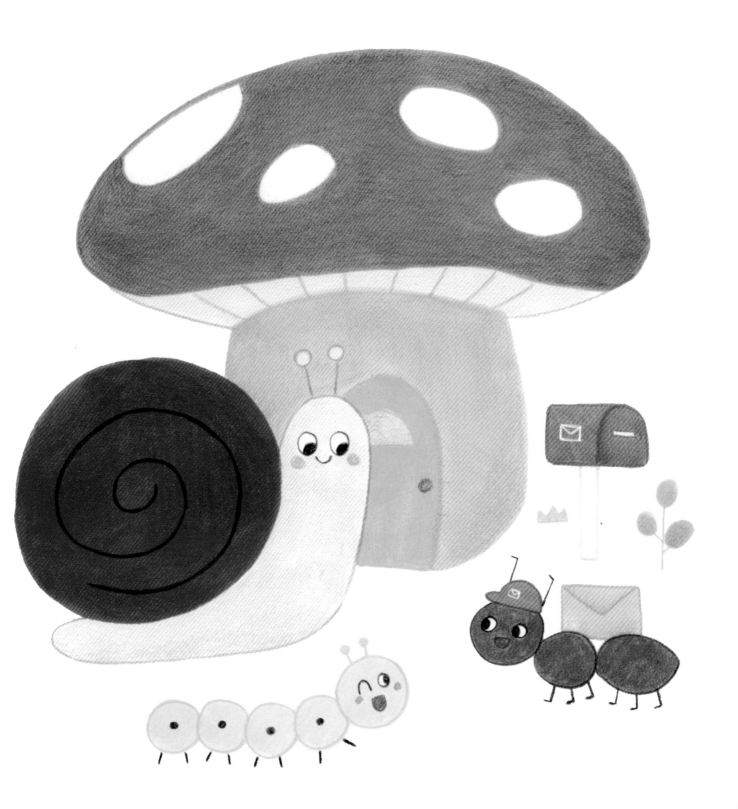

長得很像的獨角仙和鍬形蟲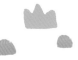

獨角仙

畫一個
大的
橢圓形

畫出獨角
仙的甲殼
紋路

長長的頭角

﹀ + 👁👁 + ● + ﹀
畫小觸角、眼睛、鼻子、嘴巴

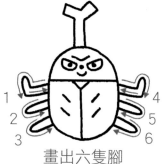

畫出六隻腳

上色，完成！

鍬形蟲

畫一個又
大又長的
半橢圓形

畫出鍬形
蟲的甲殼
紋路

像鉗子
的大顎

◉ ◉ + ● + ﹀
畫眼睛、鼻子、嘴巴

畫上六隻腳

上色，完成！

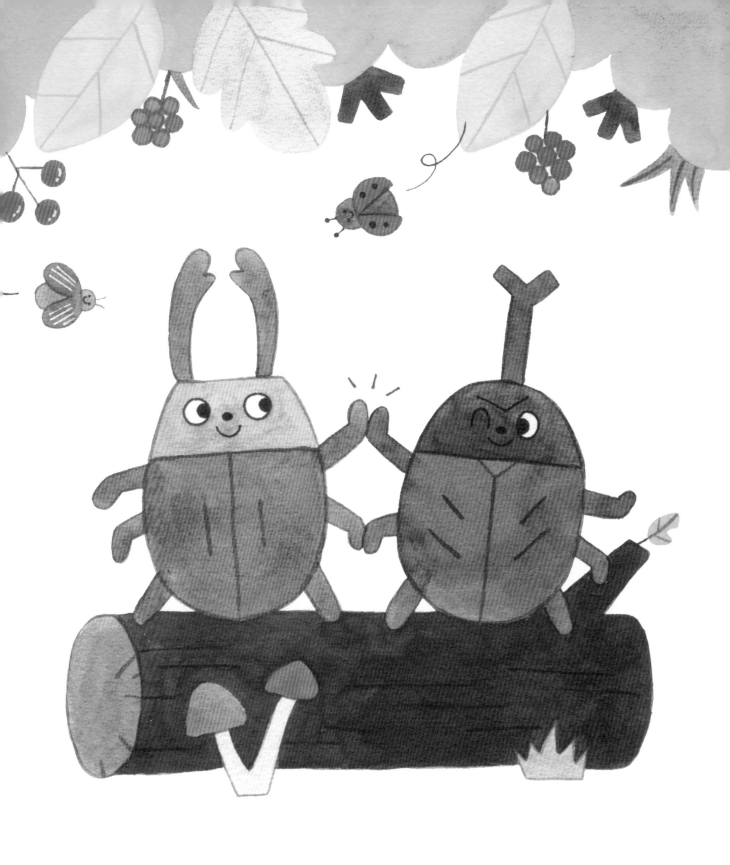

表達感謝的花！
玫瑰和康乃馨

玫瑰

○ 畫一個圓圈

ノ ノ ㇀ 按照這個
順序畫

裡面畫
一個小
三角形

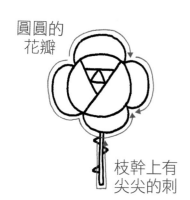

圓圓的
花瓣

枝幹上有
尖尖的刺

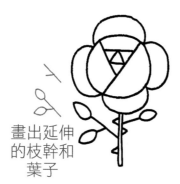

畫出延伸
的枝幹和
葉子

上色，完成！

康乃馨

先畫一個花瓣

再畫三個花瓣

從裡面畫出幾條線，
再用鉛筆畫一個圓

沿著鉛筆畫的圓畫
出尖尖的形狀，
再擦掉鉛筆痕跡

往下畫兩個
長長的絲帶

上色，完成！

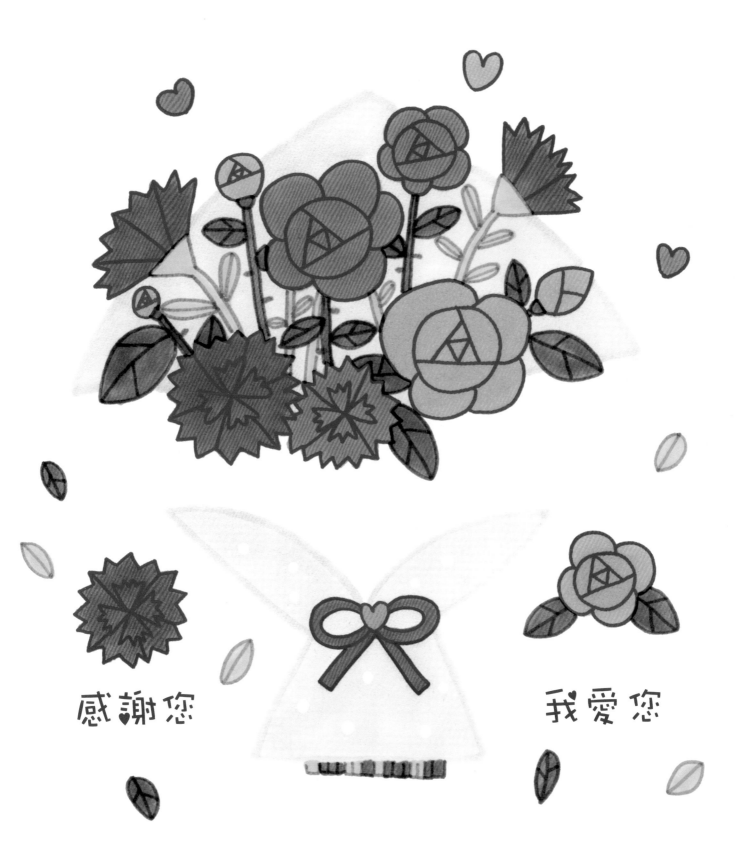

感謝您　　　　　　　　我愛您

盛開的向日葵、波斯菊、鬱金香

向日葵

○ 畫一個大大
的圓圈

圓圓的
花瓣

下面也填滿
花瓣

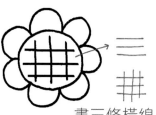

畫三條橫線、
三條直線

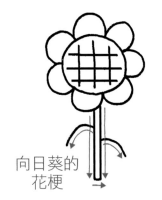

向日葵的
花梗

大大的
愛心葉子

上色，完成！

波斯菊

畫一個
小的圓圈

波浪形狀的花瓣

細長的
花梗

上色，完成！

鬱金香

畫一個斜的
半圓形

畫出尖尖
的花瓣

長方形的
花梗　　加上旁邊
的樹葉

上色，完成！

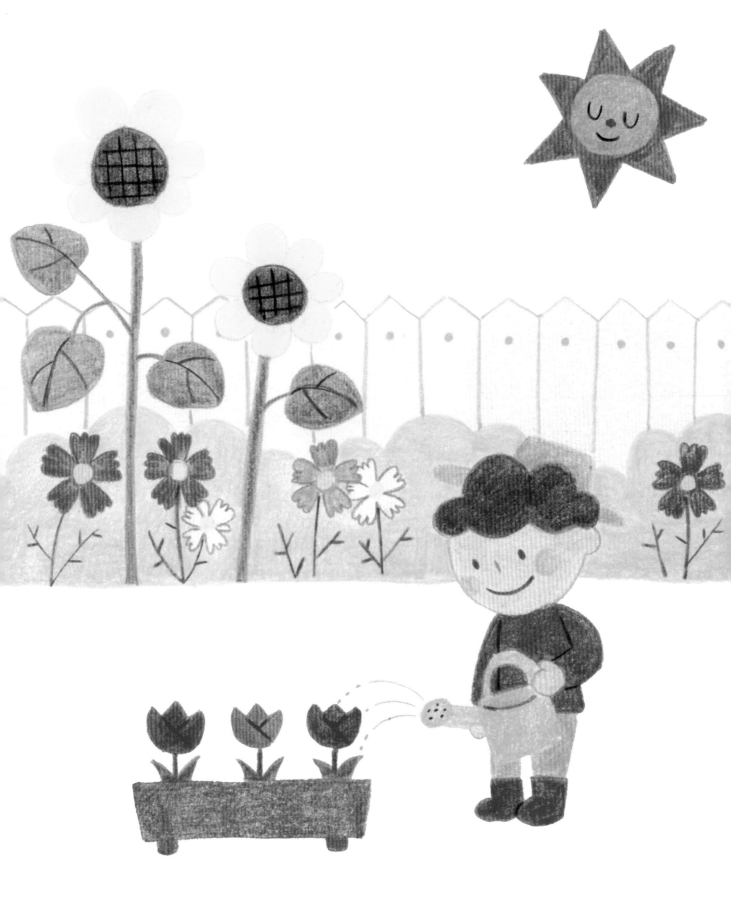

長得很有趣的樹木

 樹木

○ 畫一個圓圈

○ 下面再畫
一個大圓

長方形
樹幹

上色，　完成！

△ 小三角形

下面再畫
兩個更大
的三角形

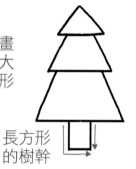

長方形
的樹幹

上色，　完成！

畫一個雲朵形

畫樹幹

畫出兩側的樹枝

上色，完成！

樹葉

畫兩個
圓弧

中間畫
一條線

畫出
葉脈

上色，
完成！

畫三
個圓弧

下面畫兩
個圓弧

咻咻地
畫出葉脈

上色，
完成！

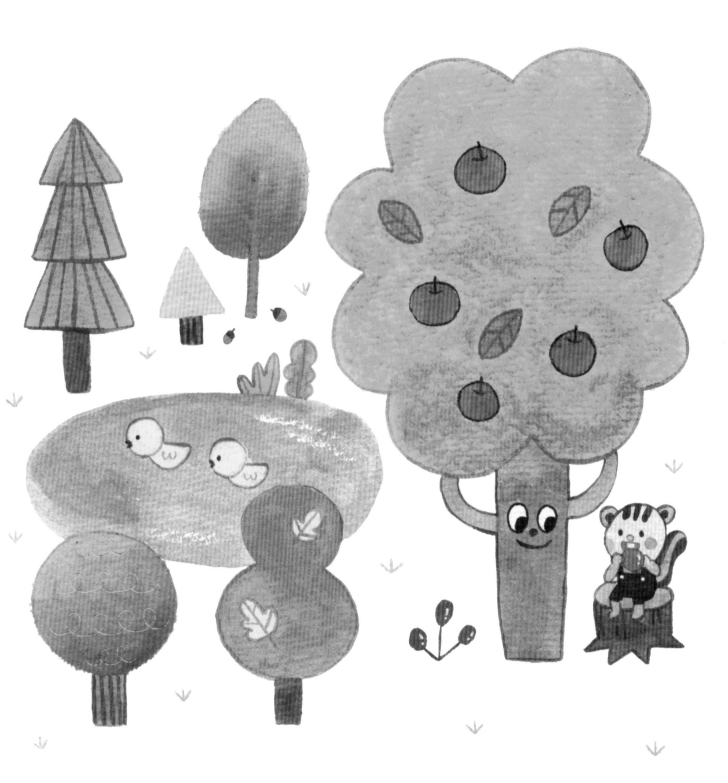

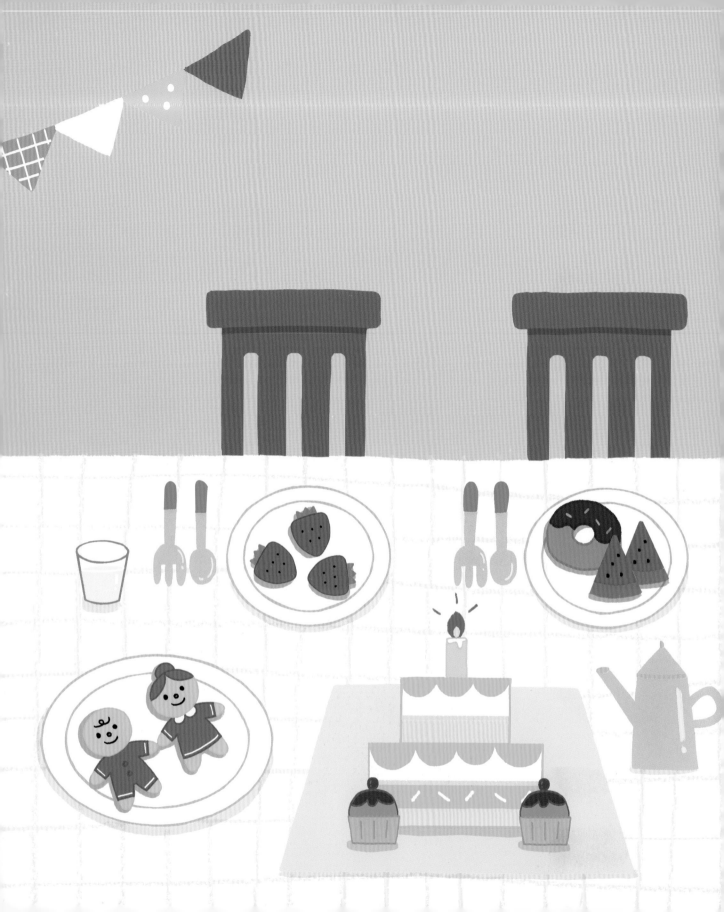

Part 4

食物

食物

我最喜歡的水果：
蘋果、草莓、葡萄、香蕉

蘋果

○ 畫一個圓圈

畫出蘋果蒂

葉子

上色，完成！

草莓

畫一個
圓角的
三角形

很像皇冠的
果蒂

點點點！

畫上草莓籽

上色，完成！

葡萄

○ 畫三個小圓

兩個小圓

一個小圓

畫出葡萄
果蒂

上色，
完成！

香蕉

畫一個
扁扁的
長方形

往下畫一個
歪歪的圓弧

兩邊各再多畫一個！

上色，完成！

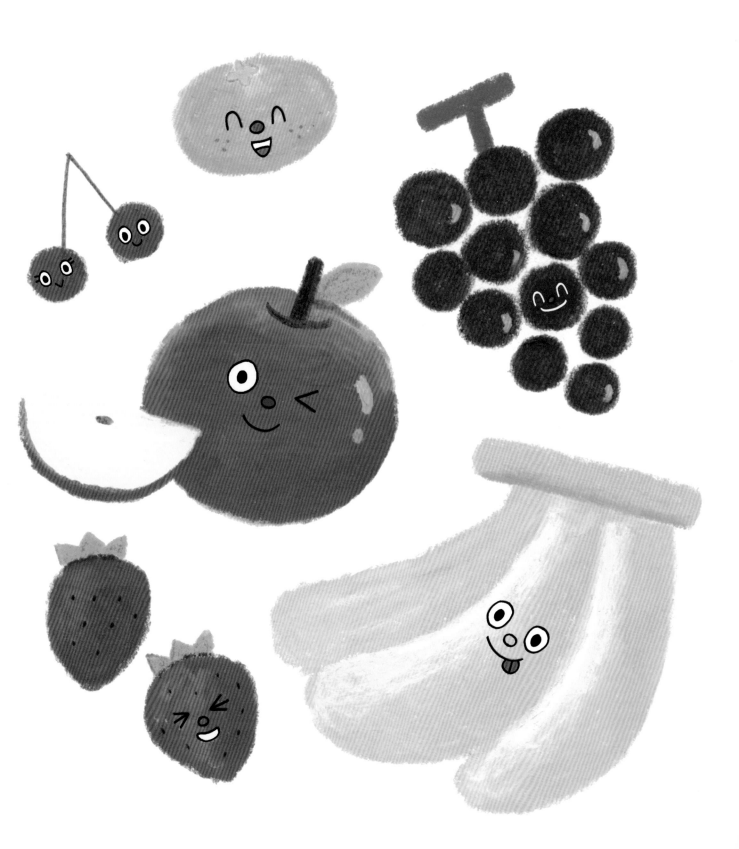

食物

去菜市場逛逛！
番茄、香菇、胡蘿蔔、西瓜

番茄

畫一個
扁扁的愛心

|＋再畫一個
十字

＊＊畫成一個
米字

上色，完成！

香菇

先畫
一個
圓弧

下面畫一點點
波浪

× 畫上香菇
紋路

圓圓的
香菇柄

上色，完成！

胡蘿蔔

畫一個
長長圓圓的
三角形

四角形的
胡蘿蔔頭

畫出
紋路

上色，完成！

西瓜

○ 畫一個
大圓

彎彎的
蒂頭

畫鋸齒狀
的紋路

上色，完成！

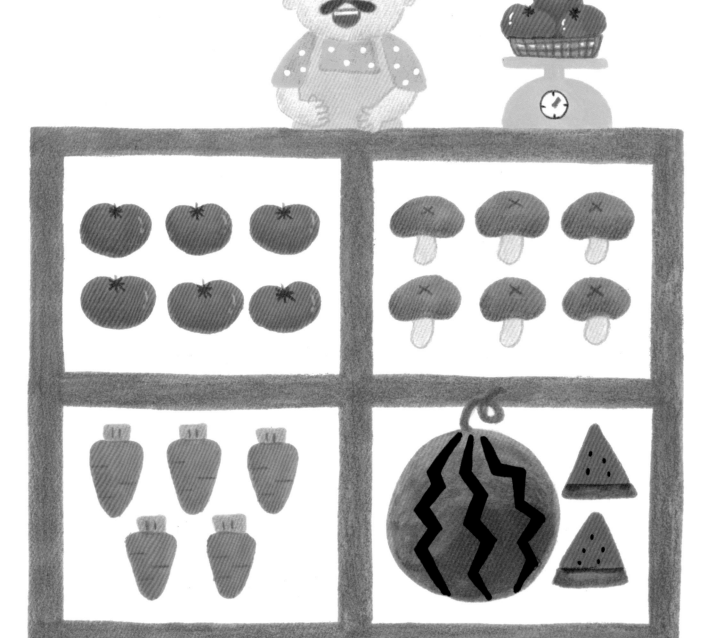

好想吃甜甜圈、冰淇淋、餅乾

甜甜圈

○ 畫一個
圓圈

裡面再畫一個
小圓圈

畫出
波浪

畫上彩色
巧克力米

冰淇淋

▭ 畫一個扁扁的
長方形

下面畫
尖尖的
三角形

畫兩個圓

疊上去

波浪

波浪

畫出甜筒
的紋路

餅乾

○ 畫一個
圓臉

畫出兩隻手臂

從腋下到腳,
一口氣畫出來~

眉毛
眼睛
鼻子
嘴巴

我是薑餅人!

上色,
完成!

食物

有雙層蛋糕和杯子蛋糕
的慶祝派對

雙層蛋糕

上面再畫一個
小的四角形

裡面畫圓圓的
鮮奶油

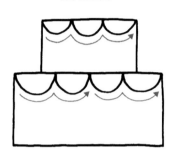

畫一個很大的
四角形

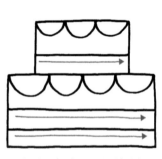

往旁邊畫長長的線

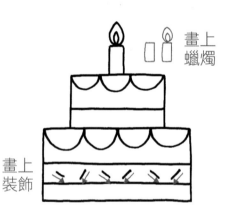

畫上
蠟燭

畫上
裝飾

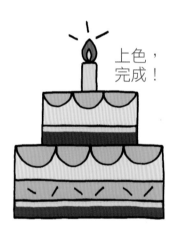

上色，
完成！

杯子蛋糕

畫上寬下窄
的四角形

畫上圓圓的蛋糕體

抹上巧克力和糖霜

上色，完成！

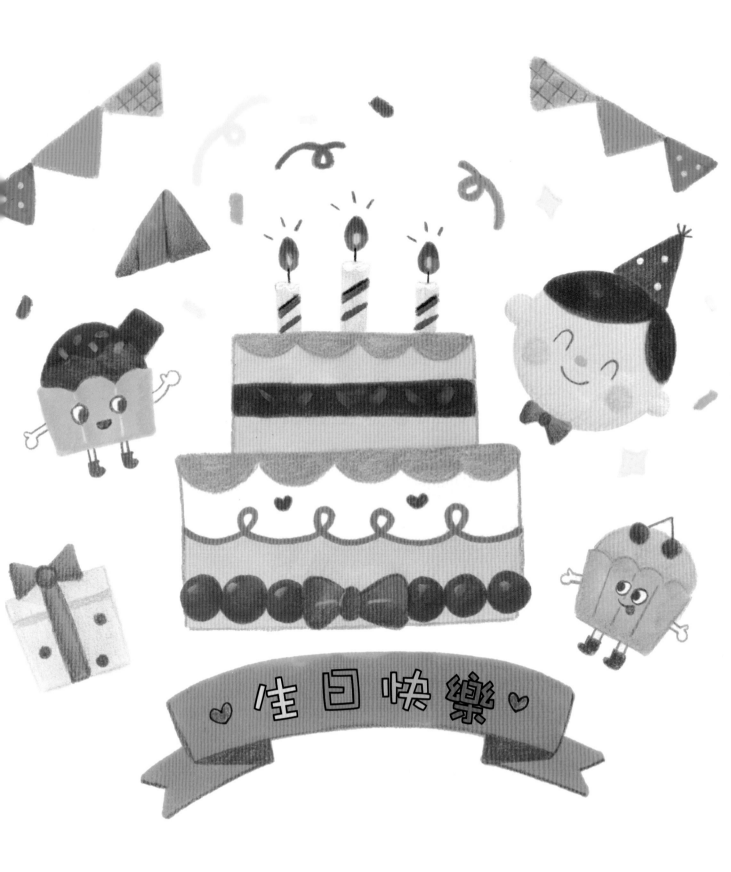

Part 5
交通工具

交通工具

在路上奔馳的汽車

畫一個扁平的半圓形

上面畫一個凸起來的圓

畫車窗

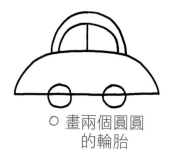

○ 畫兩個圓圓的輪胎

前面畫一個圓　後面畫四角形
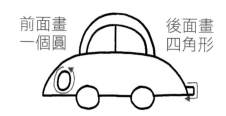

漂亮著色，完成！
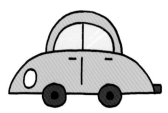

□ 畫一個長方形
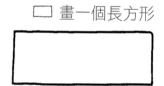

上面再疊兩個長方形
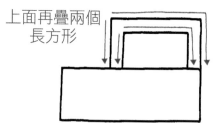

中間畫一條線
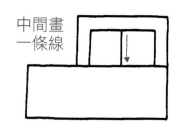

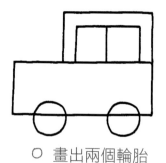

○ 畫出兩個輪胎

前面畫個圓

漂亮著色，完成！

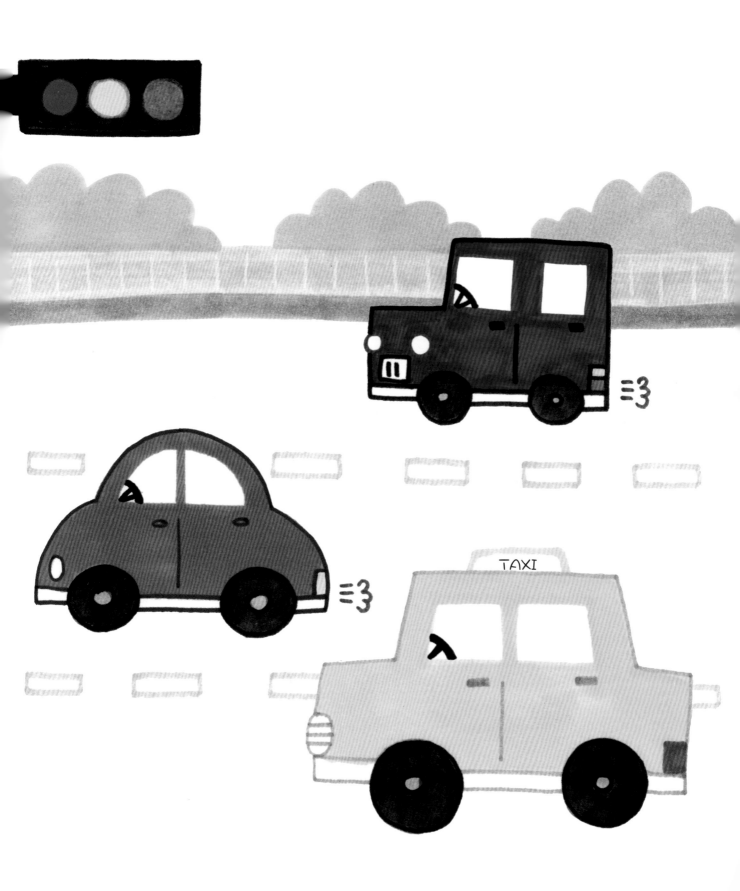

長長的公車和冰淇淋車

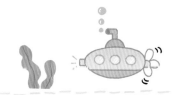

公車

□ 先畫一個長長的
四角形

○ 兩個圓圓的輪胎

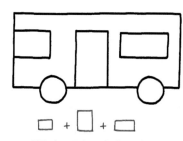

□ + □ + □
再畫三個四角形

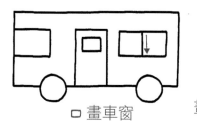

□ 畫車窗

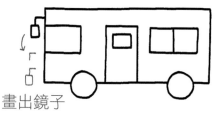

畫出鏡子

著色,完成!

冰淇淋車

□ 畫一個
四角形

左邊再畫兩個四角形

□ + □ 畫出車窗

○ 畫出輪胎

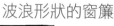
波浪形狀的窗簾

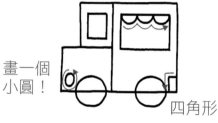

畫一個
小圓!

四角形

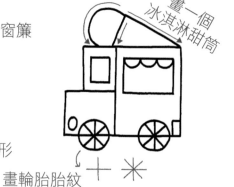

畫一個
冰淇淋甜筒

畫輪胎胎紋

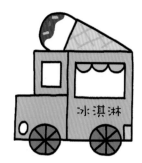

著色,完成!

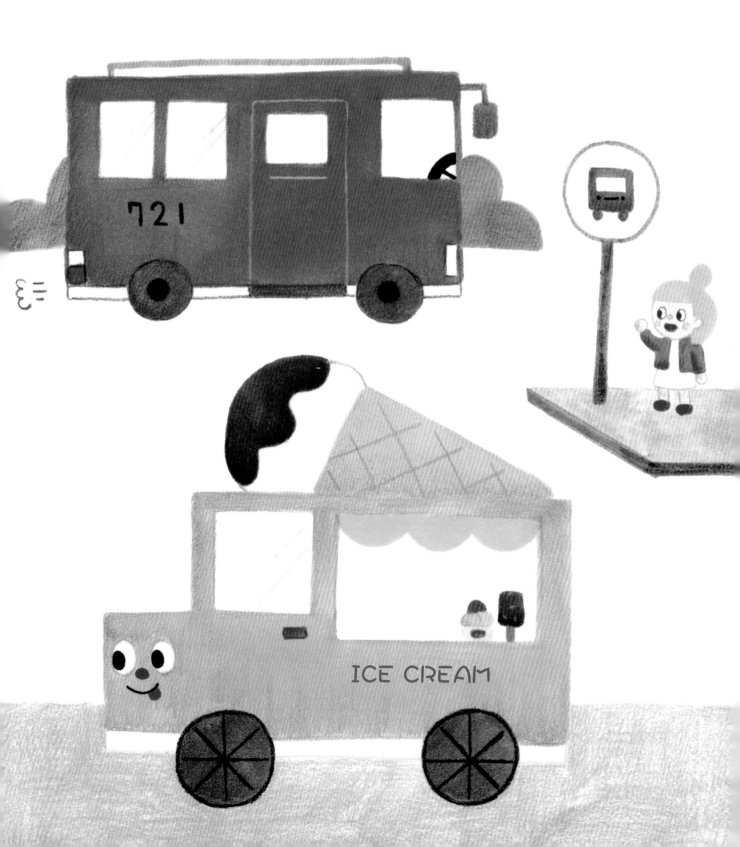

拯救生命的救護車和消防車

救護車

畫一個長長的
四角形

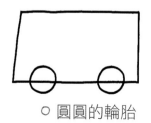

○ 圓圓的輪胎

畫扁扁長長的車頂

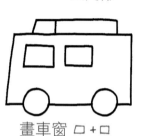

畫車窗 □ + □

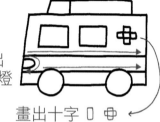

畫出
車頭燈

畫出十字 □ 田

著色，完成！

消防車

畫兩個緊貼
在一起的四角形

○ 畫三個輪胎

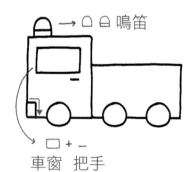

→ 鳴笛

□ + —
車窗 把手

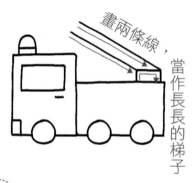

畫兩條線，當作長長的梯子

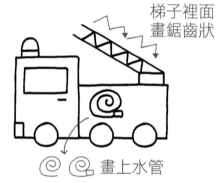

梯子裡面
畫鋸齒狀

畫上水管

著色，完成！

出動！警車和直升機

警車

畫一個長長的
四角形

上面堆疊兩個小的
四角形

畫線

畫兩個車窗

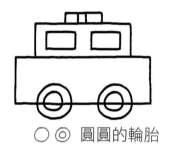
圓圓的輪胎

車身上
畫兩條
長長的線
車燈

著色，
完成！
警車

直升機

畫一個半圓形

畫一個
超大的
窗戶
圓圓的
雷達罩

畫出螺旋槳
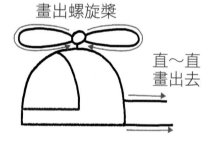
直～直
畫出去

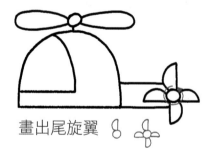
畫出尾旋翼

用三個四角形
畫出起落架！

著色，完成！

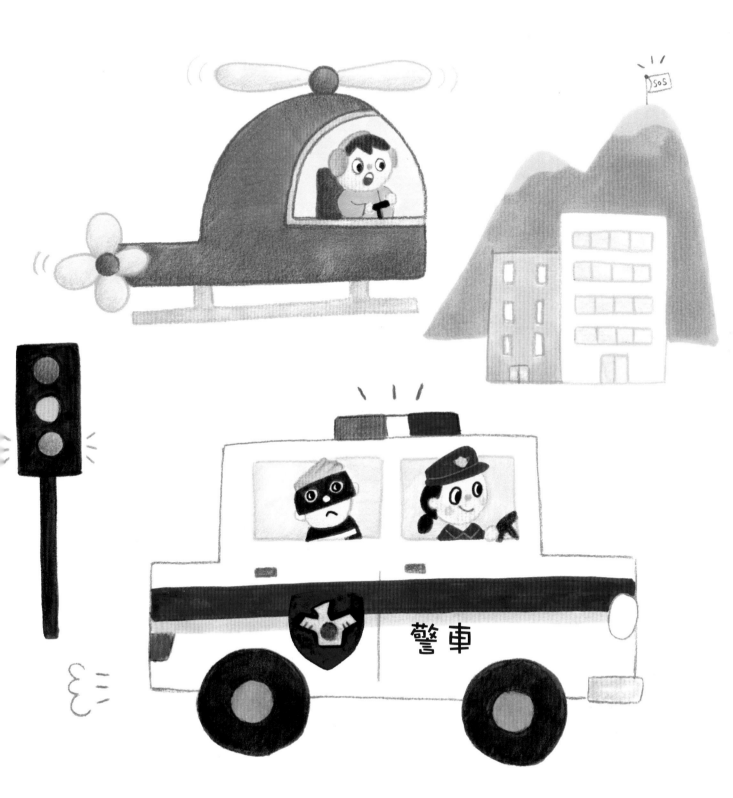

警車

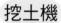 交通工具

工地會出現的
挖土機和水泥車

挖土機

上面畫個圓弧！

旁邊畫個小的四角形

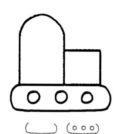

畫扁扁的履帶

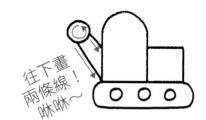

往下畫兩條線！啾啾～

三角形的鏟子！

□ + ⌐ + ＝
畫車窗和零件

著色，完成！

水泥車

□ 畫一個四角形

▭ 扁平修長的底盤

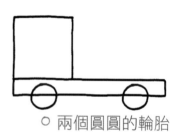

○ 兩個圓圓的輪胎

畫一個圓筒

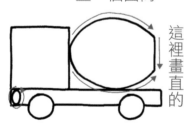

這裡畫直的

畫車窗和把手

□ + −

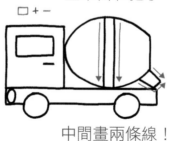

中間畫兩條線！

著色，完成！

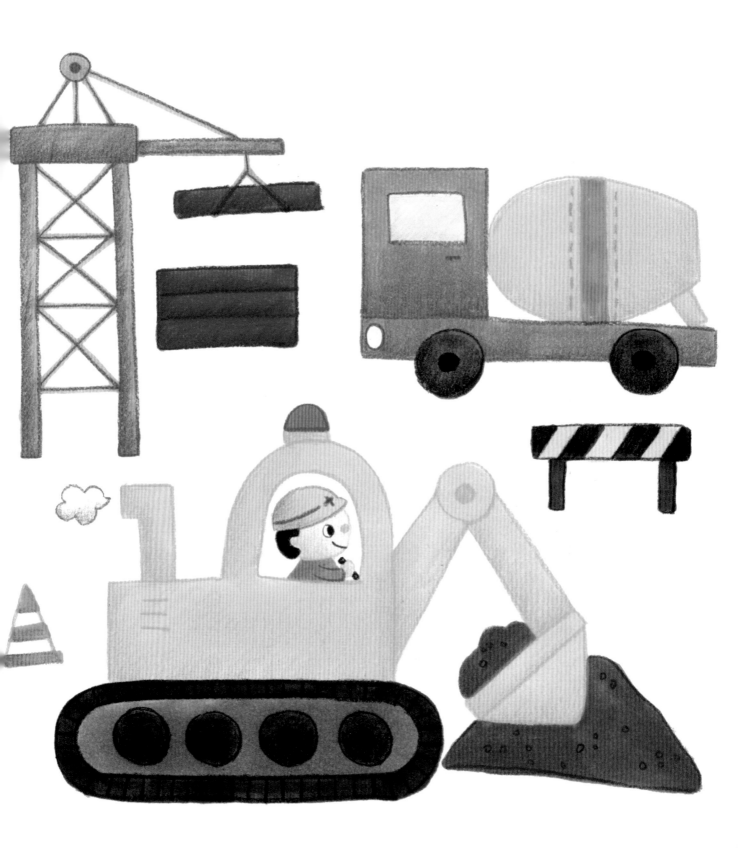

交通
工具

咻咻～好快的高速列車

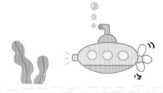

這裡畫斜斜的
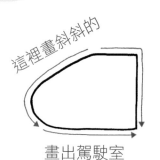
畫出駕駛室

畫車窗
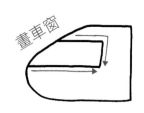

後面畫出長長的列車～
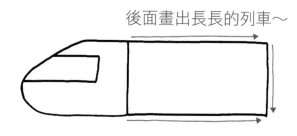

上面畫扁扁的四角形
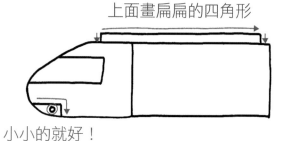
小小的就好！

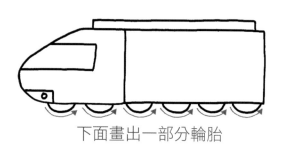
下面畫出一部分輪胎

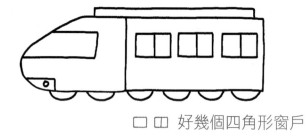
▢ ▢ 好幾個四角形窗戶

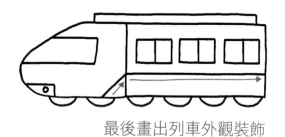
最後畫出列車外觀裝飾

漂亮著色，
完成！
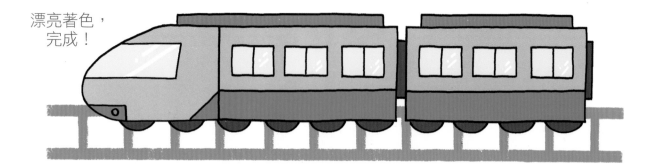

118

往天上飛高高！火箭和飛機

 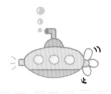

火箭

先畫一個四角形，上面再畫一個半圓形

 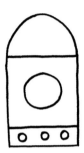

圓圓的窗戶

往旁邊畫一直線！

。畫出圓圓的小零件

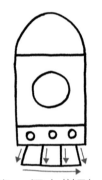

畫一個大梯形，裡面畫幾條線

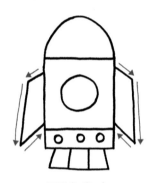

兩邊畫出火箭的翅膀

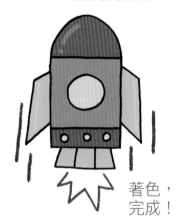

著色，完成！

飛機

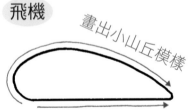

畫出小山丘模樣

畫飛機尾翼

畫圓圓的翅膀

□ + □ + □

畫出窗戶

下面畫個圓弧～

著色，完成！

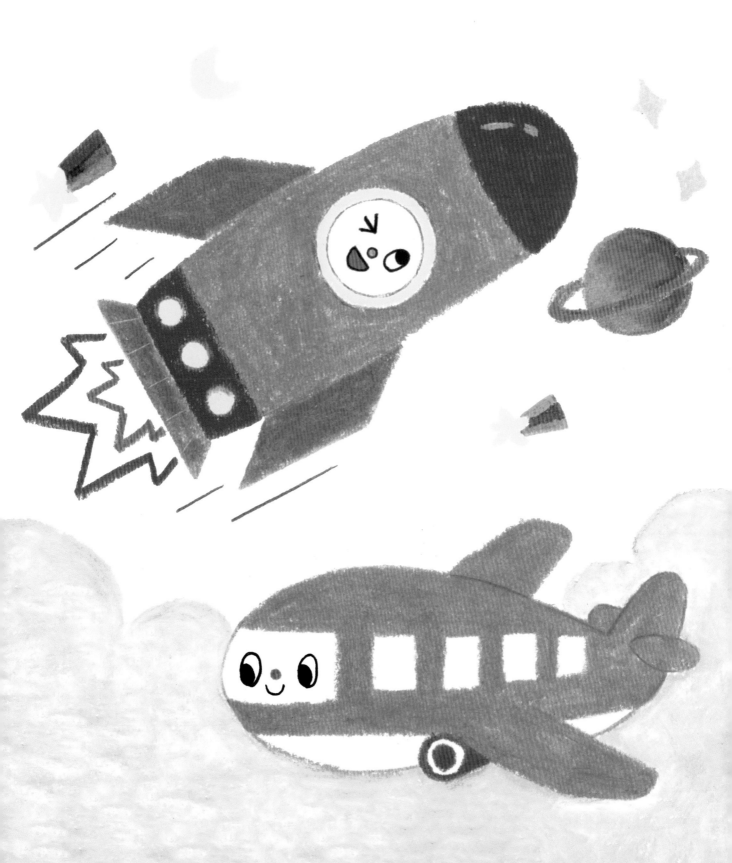

海中艦艇！船和潛水艇

船

畫出圓形
○ 小窗戶

→ □目
上面畫個
四角形，
裡面畫一
條線

□ 畫一個梯形

□ 上面畫個
四角形

畫出欄杆

著色，
完成！

長長的線條

潛水艇

上面畫個
圓弧

潛望鏡
→ ○句句

◯ 畫個橢圓形

○ 三個圓圓的
窗戶

往旁邊畫
一條線

小的
四角形

圓弧

畫出螺旋槳

著色，完成！

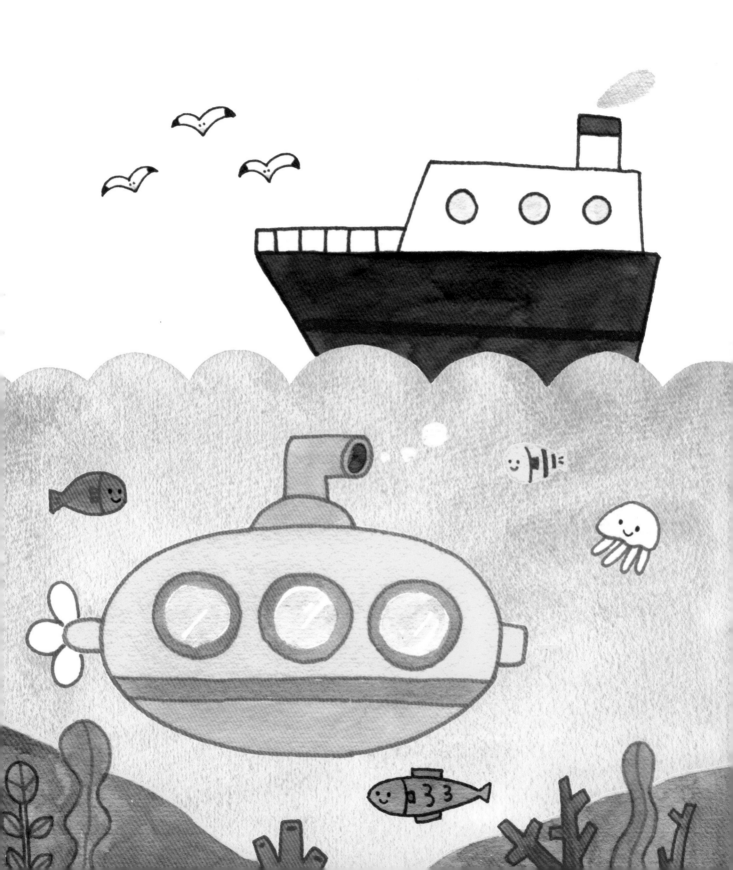

Part 6

童話故事

閃閃發光的星星國精靈

畫三角形
帽子

○ + ⊂ ⊃
畫臉、耳朵

畫出瀏海

• • + ○ + ⌣
畫眼睛、鼻子、嘴巴

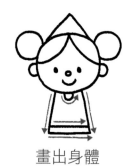

圓圓的
頭髮

畫出身體

張開手臂

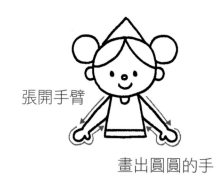

畫出圓圓的手

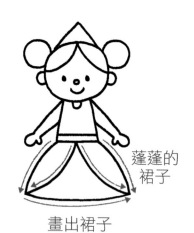

蓬蓬的
裙子

畫出裙子

腿和
鞋子

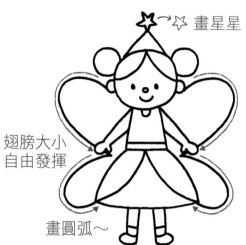

↗☆ 畫星星

翅膀大小
自由發揮

畫圓弧～

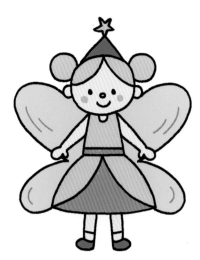

著色，完成！

可愛的月光天使

耳朵畫一個就好

○ + つ

畫臉、耳朵

畫出瀏海

● ● + ○ + ⌣

畫眼睛、鼻子、嘴巴

綁一個馬尾

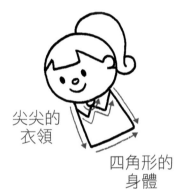

尖尖的衣領

四角形的身體

張開的雙臂

蓬蓬的花邊裙

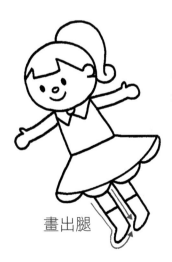

畫出腿

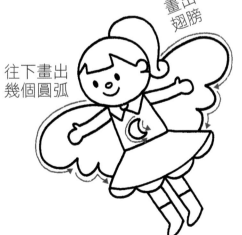

往下畫出幾個圓弧

畫出翅膀

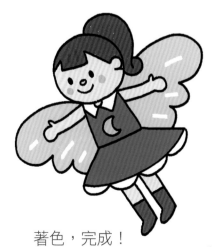

著色，完成！

哈囉！紅髮美人魚公主

○ + c⊃

畫臉、耳朵

畫出瀏海分線～

◑ ← + ○ + ▢

畫眼睛、鼻子、嘴巴

脖子和肩膀
連著畫

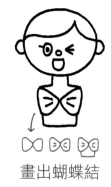

畫出蝴蝶結

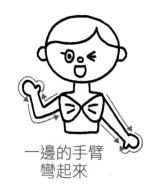

一邊的手臂
彎起來

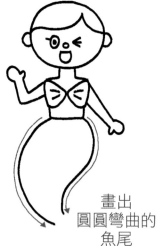

畫出
圓圓彎曲的
魚尾

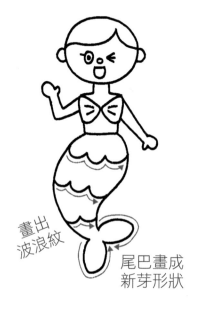

畫出
波浪紋

尾巴畫成
新芽形狀

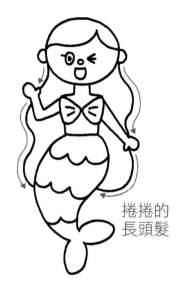

捲捲的
長頭髮

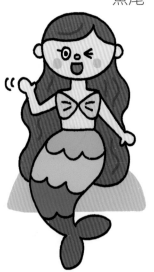

漂亮著色，完成！

美麗動人的公主

○ + ⊂⊃

畫臉、耳朵

用圓弧畫出
瀏海

◎ ◎ + o + ∪

畫眼睛、鼻子、嘴巴

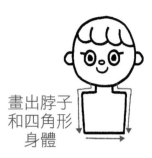

畫出脖子
和四角形
身體

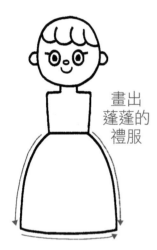

畫出
蓬蓬的
禮服

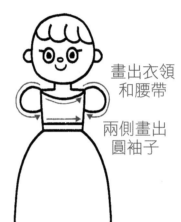

畫出衣領
和腰帶

兩側畫出
圓袖子

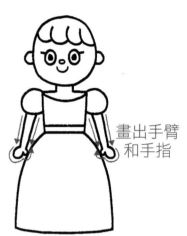

畫出手臂
和手指

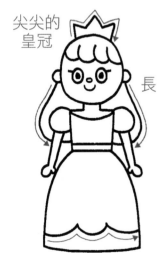

尖尖的
皇冠

長～頭髮

花邊裙

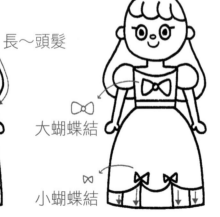

大蝴蝶結

小蝴蝶結

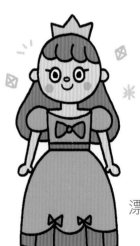

漂亮上色，
完成！

帥氣勇敢的王子

○ + C Ɔ

畫臉、耳朵

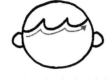

畫出斜斜的瀏海

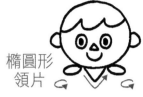

⊙⊙ + △ + ∪

畫眼睛、鼻子、嘴巴

橢圓形領片

畫尖尖的衣領

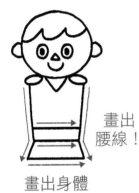

畫出腰線！

畫出身體

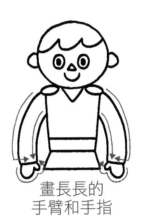

畫長長的手臂和手指

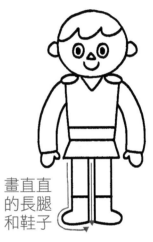

畫直直的長腿和鞋子

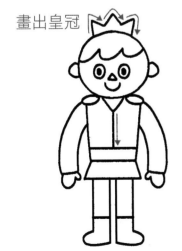

畫出皇冠

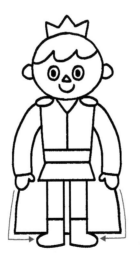

手下面接著畫出披風

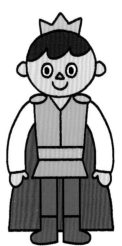

漂亮上色，完成！

住著公主和王子的城堡

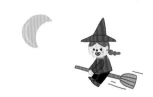

先畫一個又大又長
的四角形

接著在裡面畫上兩條線

畫出
凹凹凸凸的
形狀

下面畫出城門

城堡頂端是
尖尖的三角形

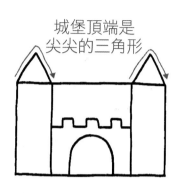

梯形的屋頂

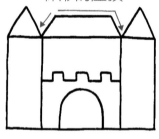

裡面再畫一個小窗戶

中間畫小三角形

兩側各畫
一個窗戶

畫一個四角形，
上面再畫一個三角形

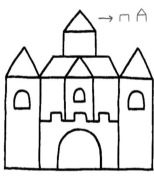

1 → 插上旗子！
2 3

著色，　完成！

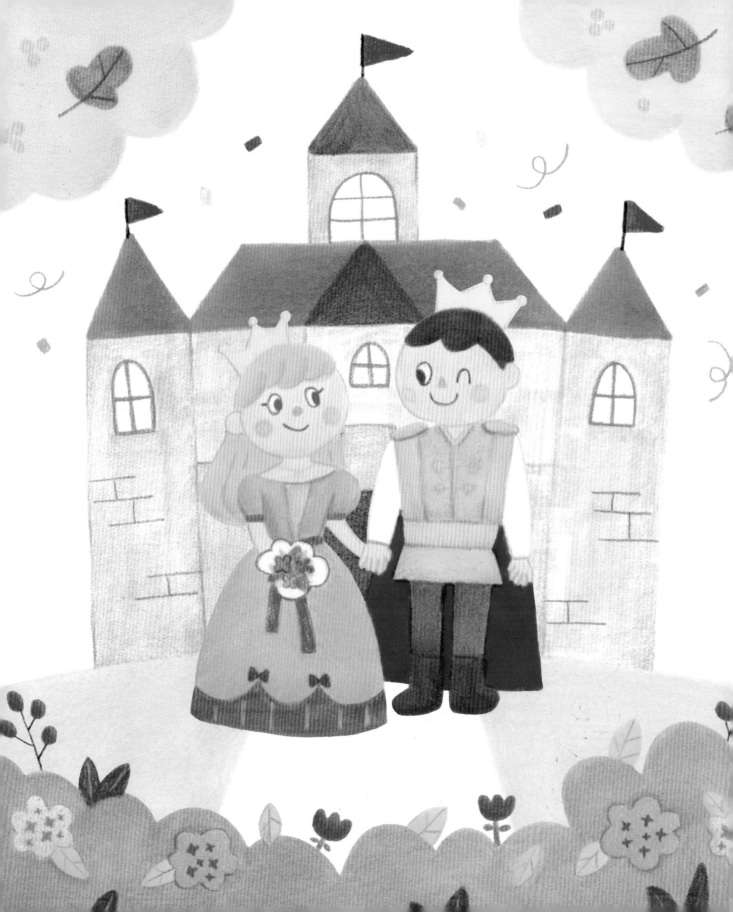

守護地球！英勇的假面超人

○ + c ○

畫臉、耳朵

尖尖的
頭飾

畫出超人的眼罩

•• + ○ + ⌣

畫眼睛、鼻子、嘴巴

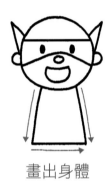

畫出身體

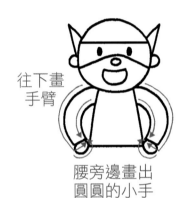

往下畫
手臂

腰旁邊畫出
圓圓的小手

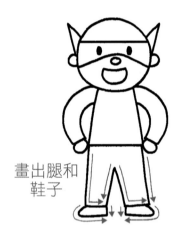

畫出腿和
鞋子

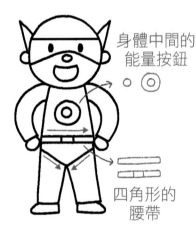

身體中間的
能量按鈕

○ ◎

四角形的
腰帶

帥氣的披風

漂亮著色，完成！

有電鑽手的無敵機器人

畫一個半月形，
裡面再加一條線

畫眉毛、眼睛、嘴巴
完成機器人的頭了

🔲 巨大的身體

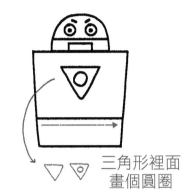

三角形裡面
畫個圓圈

四角形
肩膀！

🔲 四角形手臂

鑷子模樣的
小手　　鑽頭模樣的
　　　　　小手

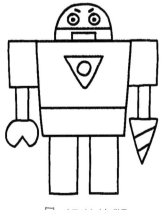

🔲 粗壯的腿

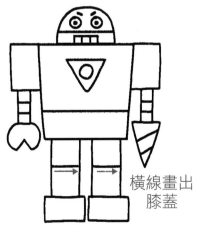

橫線畫出
膝蓋

🔲 寬寬方方的腳

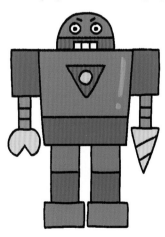

漂亮著色，完成！

135

緊急狀況！太空怪物出現了！

◯ 畫個橢圓形

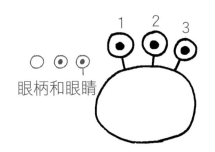

眼柄和眼睛

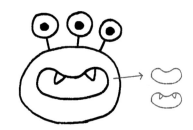

嘴巴裡面有尖尖的牙齒

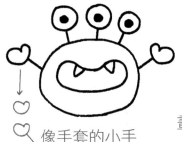

像手套的小手

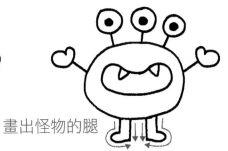

畫出怪物的腿

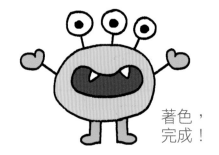

著色，
完成！

◯ 畫出半圓形

扁扁的梯形

畫圓圓的
輪胎

1　2　3

現在畫裡面
的外星人，
先畫臉和
耳朵

眼睛、鼻子、嘴巴

著色，完成！

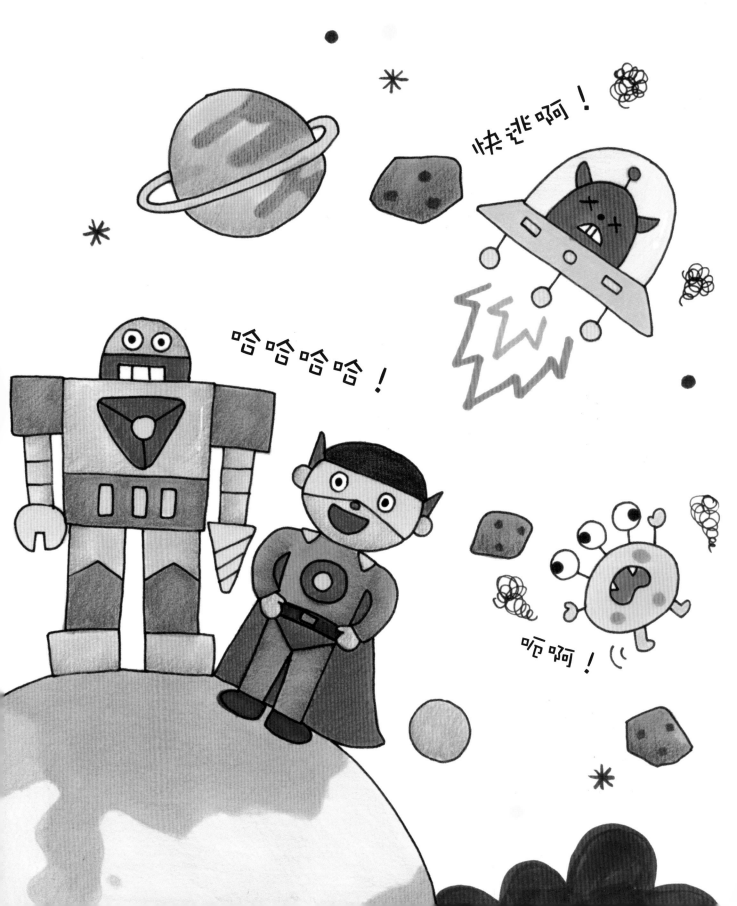

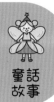

滿滿的禮物！聖誕老公公來囉！

畫出聖誕帽

鼻子跟帽子連在一起

畫眼睛、嘴巴

雲朵形的豐厚鬍子

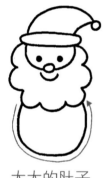

大大的肚子

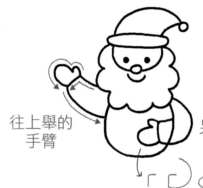

往上舉的手臂

另一個彎著的手臂

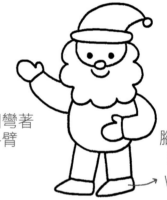

腳穿著尖尖的鞋

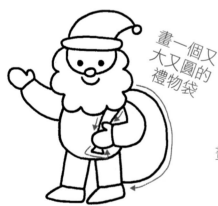

畫一個又大又圓的禮物袋

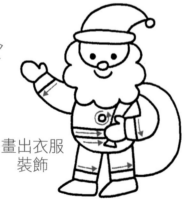

畫出衣服裝飾

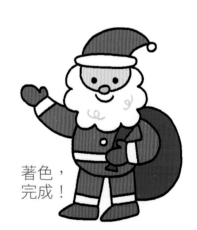

著色，完成！

你看！是拉著雪橇的馴鹿！

 馴鹿

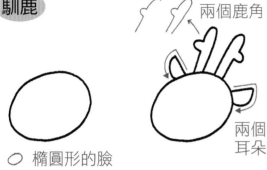

兩個鹿角

兩個耳朵

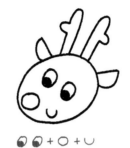

○ 橢圓形的臉

畫眼睛、鼻子、嘴巴

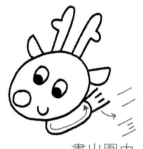

畫出圍巾

短短的尾巴

圓圓的身體

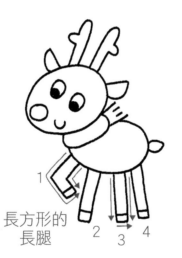

長方形的長腿

1　2　3　4

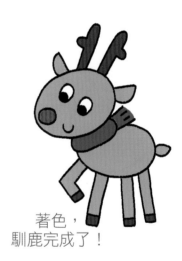

著色，馴鹿完成了！

雪橇

先畫雪橇板

前面畫個四角形

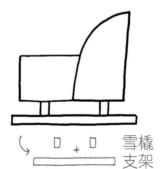

□ + □　雪橇支架

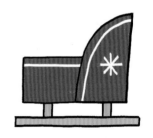

著色，雪橇完成！

童話故事

雪人、禮物盒、襪子禮物袋

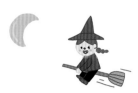

雪人

○ 畫一個圓

下面再畫
一個更大
的圓

•• 眼睛
△ 鼻子
◡ 嘴巴

畫兩根樹枝
手臂！

三角形上面
畫一個圓圈，
就是雪人帽子

著色，
完成！

畫出鈕扣
和衣服

禮物盒

□ 畫一個長方形

畫出禮物緞帶

畫斜線

咻咻！

著色，完成！

襪子禮物袋

▭ 扁扁的長方形

畫出
圓弧

畫上兩條線

著色，完成！

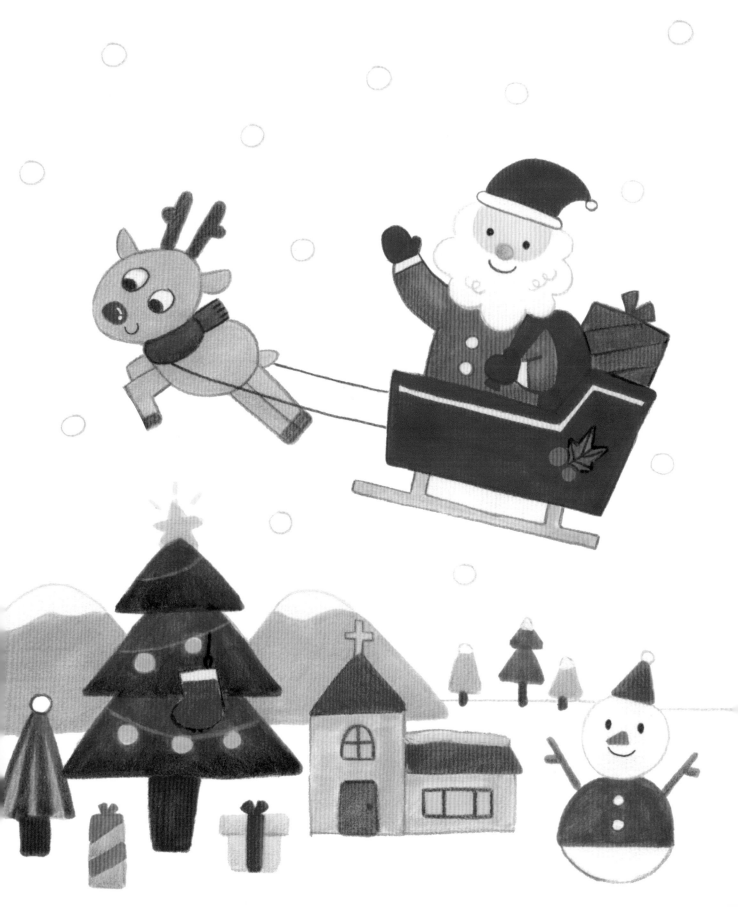

在天空飛行的女巫

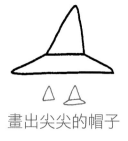
畫出尖尖的帽子

畫圓圓的臉,
耳朵只要畫一個就好

畫出瀏海,再畫
三個圓圈當辮子

眼睛、鼻子、嘴巴

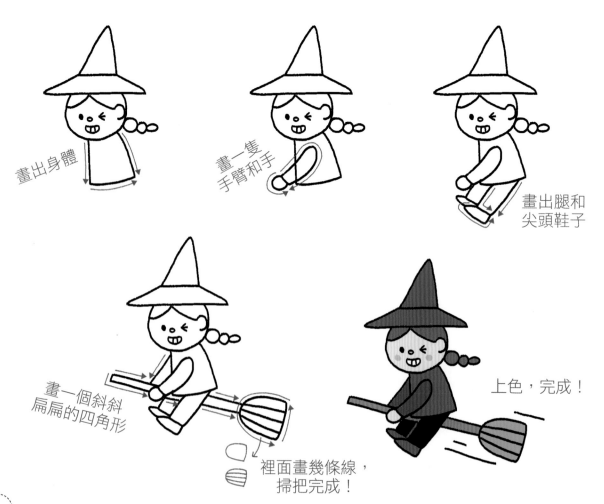
畫出身體

畫一隻
手臂和手

畫出腿和
尖頭鞋子

畫一個斜斜
扁扁的四角形

裡面畫幾條線,
掃把完成!

上色,完成!

萬聖節的南瓜和骷髏頭

南瓜

○ 圓圓的臉

△ △ + △
三角形眼睛、鼻子

嘴巴裡畫四角形牙齒

四角形
下面畫
個圓形
蒂頭

往下畫三條線

著色，完成！

骷髏頭

○ 畫一個圓圈

畫出四角形下巴

●● + ▲
眼睛、鼻子

在嘴巴的地方
畫短短的線

畫出骨頭的
兩邊

畫兩條直線

著色，完成！

女巫的好朋友：
蝙蝠、幽靈、蜘蛛

蝙蝠

畫出兩座小山

尖尖的山頭

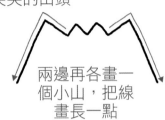

兩邊再各畫一個小山，把線畫長一點

點三個點！

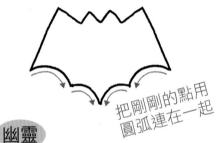

把剛剛的點用圓弧連在一起

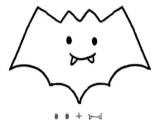

●● + 👄
畫上眼睛、嘴巴

著色，完成！

幽靈

上面畫個圓弧

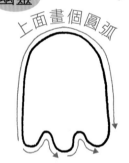

下面畫波浪狀

●● + ♉
畫上眼睛、嘴巴

短短的手

著色，完成！

蜘蛛

畫兩個圓圈，上面的圓圈比較大

●● + 👄
畫上眼睛、嘴巴

蜘蛛絲

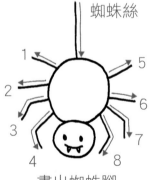

1 2 3 4 5 6 7 8
畫出蜘蛛腳

著色，完成！

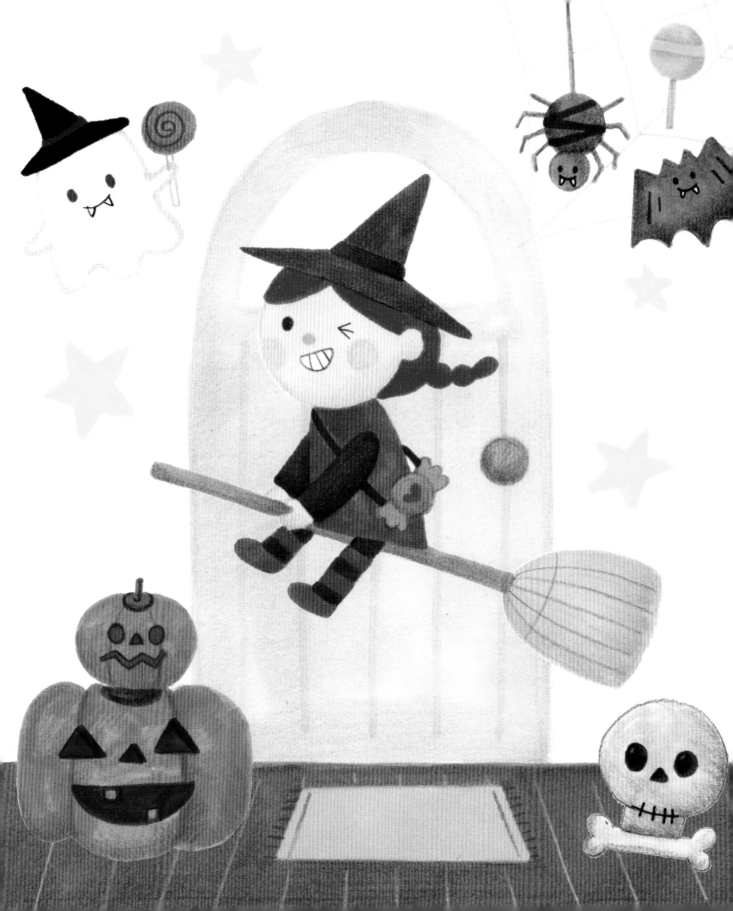

＜特別附錄＞
全家一起玩！
畫畫接龍遊戲

請依以下步驟操作：

1. 用剪刀沿實線剪下右頁的人物紙卡。

2. 沿著虛線處摺起來（①）。

3. 在寫著「塗膠水」的地方塗上膠水，接著將底部黏起來之後再立起來就會變成棋子（②）。

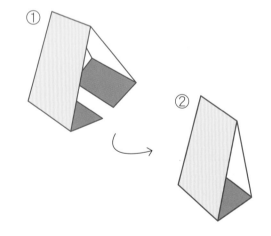

———— 實線（剪下）

------ 虛線（摺起）

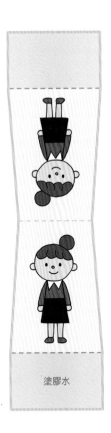

塗膠水

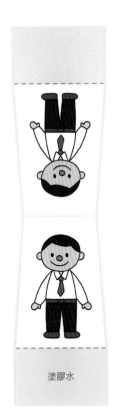

塗膠水

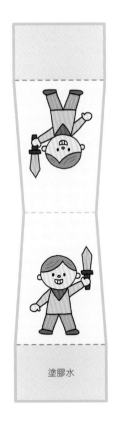

塗膠水

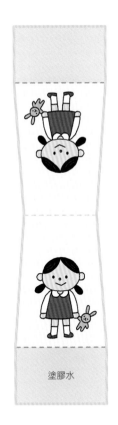

塗膠水

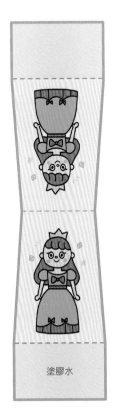

塗膠水

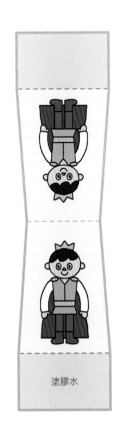

塗膠水

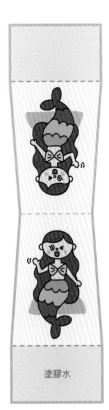

塗膠水

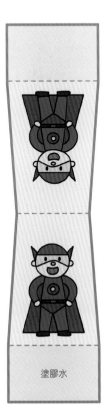

塗膠水

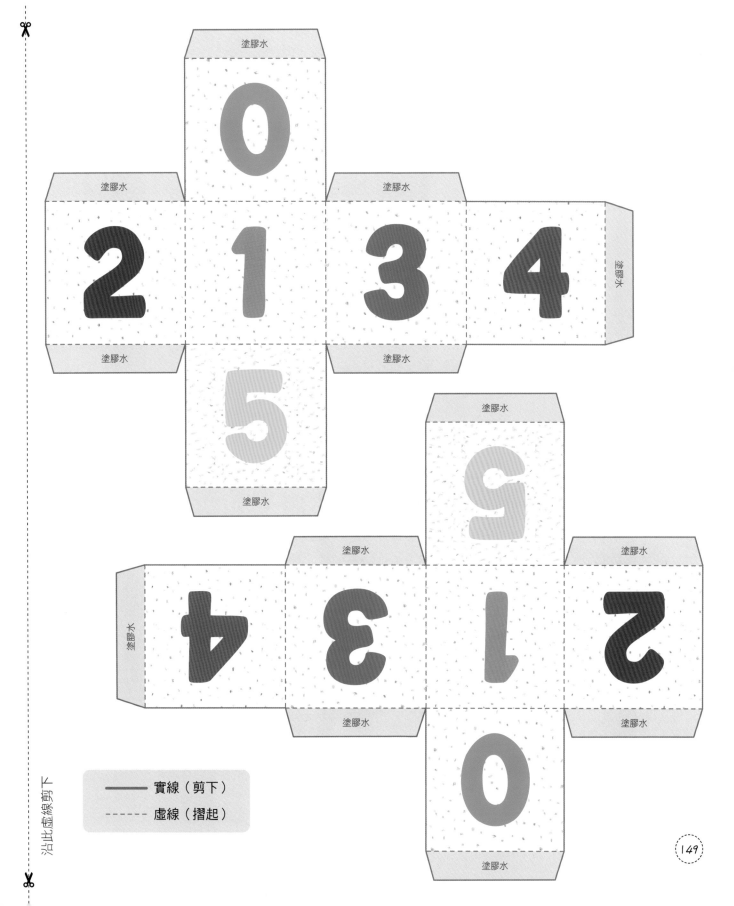

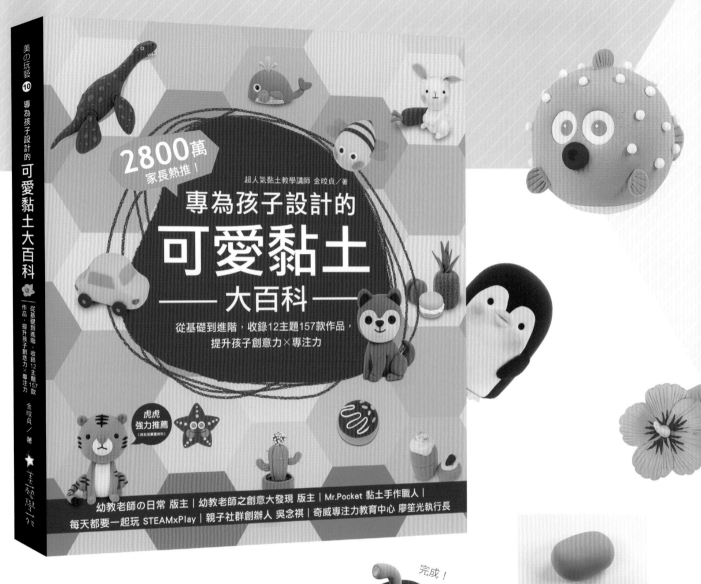

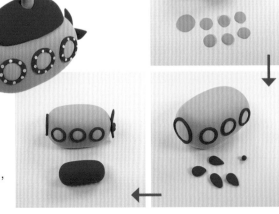

完成！

作 者 / 金旼貞
定 價 / 649 元
ISBN / 9789861304700

擔心孩子沉迷 3C，侷限腦力發展？
送孩子學手作，一堂課就千元起跳？
精選黏土課 157 款最超值的作品，
讓收服 2800 萬家長的黏土教學 YouTuber「金旼貞」，
告訴你如何陪孩子提升創意力、協調力，
一天 30 分鐘玩出聰明大腦！

台灣廣廈 國際出版集團
Taiwan Mansion International Group

國家圖書館出版品預行編目（CIP）資料

孩子一學就會的趣味畫畫大全集：專業兒童美術教師設計！6大人氣主題×146張可愛
插圖，激發孩子觀察力、美感力、想像力！書末附贈【畫畫接龍遊戲】/許珉榮作；余映
萱譯.-- 新北市：美藝學苑出版社，2022.01
　　面；　公分.--（美的玩藝；14）
　譯自：아이가 원하는 세상의 모든 그림 그리기
　ISBN 978-986-6220-45-6（平裝）
　1.插畫 2.繪畫技法

947.45 110019882

孩子一學就會的趣味畫畫大全集

專業兒童美術教師設計！6大人氣主題×146張可愛插圖，激發孩子觀察力、美感力、想像力！書末附贈【畫畫接龍遊戲】

作　　者／許珉榮

編輯中心編輯長／張秀環・**編輯**／彭文慧
封面設計／張家綺・**內頁排版**／菩薩蠻數位文化有限公司
製版・印刷・裝訂／東豪印刷有限公司

翻　　譯／余映萱

行企研發中心總監／陳冠蒨

媒體公關組／陳柔妏
綜合業務組／何欣穎

發　行　人／江媛珍
法律顧問／第一國際法律事務所 余淑杏律師・北辰著作權事務所 蕭雄淋律師
出　　版／美藝學苑
發　　行／台灣廣廈有聲圖書有限公司
　　　　　地址：新北市235中和區中山路二段359巷7號2樓
　　　　　電話：（886）2-2225-5777・傳真：（886）2-2225-8052

代理印務・全球總經銷／知遠文化事業有限公司
　　　　　地址：新北市222深坑區北深路三段155巷25號5樓
　　　　　電話：（886）2-2664-8800・傳真：（886）2-2664-8801
郵政劃撥／劃撥帳號：18836722
　　　　　劃撥戶名：知遠文化事業有限公司（※單次購書金額未達1000元，請另付70元郵資。）

■ 出版日期：2022年1月
ISBN：978-986-6220-45-6